家庭美術館・美術家傳記叢書

醇美・裸真／張淑美

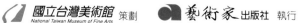

國立台灣美術館 策劃　　藝術家 出版社 執行

National Taiwan Museum of Fine Arts

照耀歷史的美術家風采

「家庭美術館——美術家傳記叢書」於
民國八十一年起陸續策劃編印出版，網
羅二十世紀以來活躍於藝術界的前輩美
術家，涵蓋面遍及視覺藝術諸領域，累
積當代人對前輩美術家成就的認知與肯
定，闡述彼等在我國美術史上承先啟後
的貢獻，是重要的藝術經典，同時，更
是大眾了解臺灣美術、認識臺灣美術家
的捷徑，也是學子及社會人士閱讀美術
家創作精華的最佳叢書。

美術家的創作結晶，對國家社會以及人
生都有很重要的價值。優美的藝術作
品能美化國家社會的環境，淨化人類的
心靈，更是一國文化的發展指標，而出
版「美術家傳記」則是厚實文化基底的
重要工作，也讓中華民國美術發展的結
晶，成為豐饒的文化資產。

Artistic Glory Illuminates History

In order to organize the historical archives of Taiwan art, *My Home, My Art Museum: Biographies of Taiwanese Artists*, a consecutive series that recounts the stories of various senior artists in visual arts in the 20th century, has been compiled and published since 1992. Accumulating recognition and acknowledgement for their achievement and analyzing their contributions to the development of art in our country, it is also a classical series of Taiwan art, a shortcut to understand the spirit and Taiwanese artists, and a good way for both students and non-specialists to look into the world of creative art.

Art creation has important value for the country and society from which it crystallizes, and for the individuals who create or appreciate it. More than embellishing our environment and cleansing our minds, a fine work of art serves as an index of the cultural status of a country. Substantiating the groundwork of our cultural progress, the publication of these artist biographies consolidates the fine arts development in the Republic of China, turning it into a fecund cultural heritage.

Chang Shu-mei

目次 CONTENTS

家庭美術館‧美術家傳記叢書
醇美‧裸真／張淑美

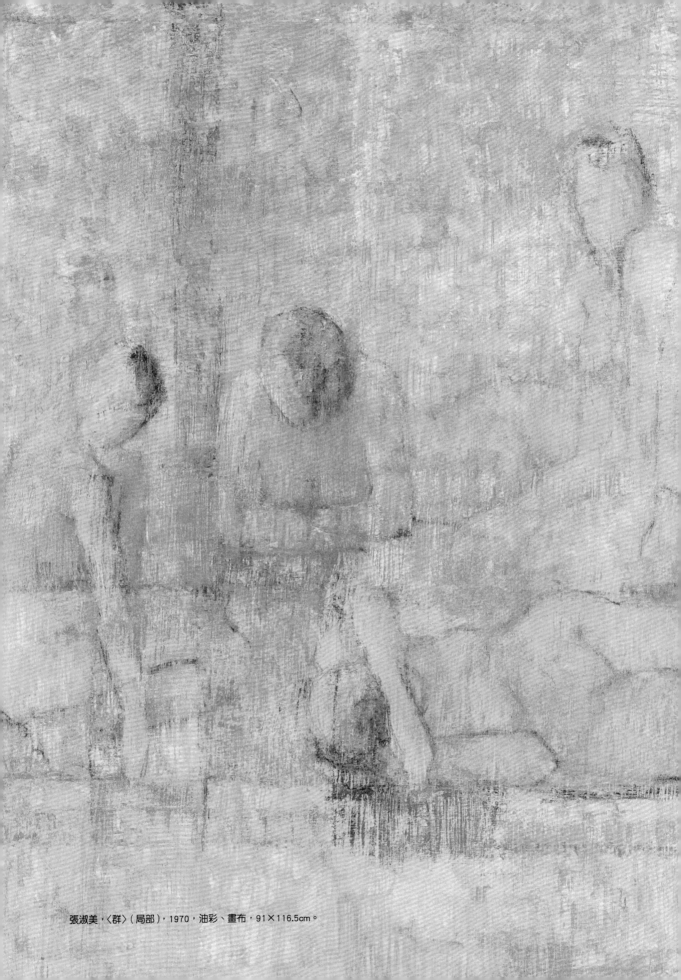

張淑美，〈群〉（局部），1970，油彩、畫布，91×116.5cm。

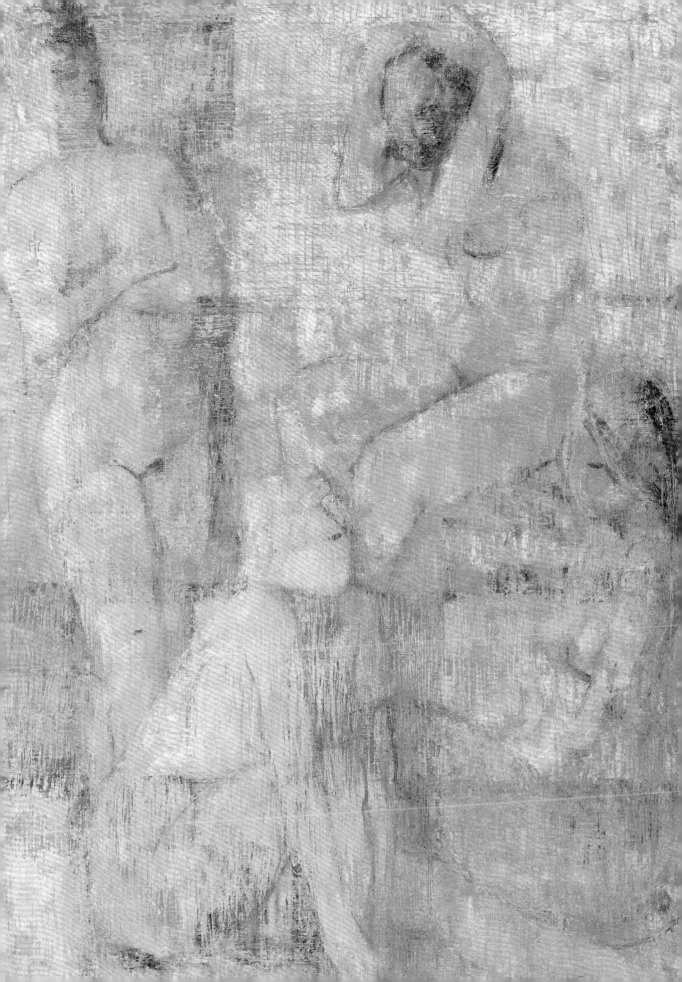

1.

啟蒙和全才的藝術教育

張淑美自幼學習芭蕾舞，在師範學校全能教育的栽培下，1957年畢業於臺灣省立臺北師範學校藝術師範科，隨後從事國民學校教育工作，多才多藝的表現在教學工作上跨越美術、舞蹈和包班教學，直到就讀更高的藝術殿堂——臺灣省立師範大學藝術系，才專注在繪畫上，以持久的毅力和興趣，往人體畫題材和裸畫的藝術形式創作上發展至今數十年，締造醇美的藝術風格，其藝術成就既亮眼且特別。

20世紀前半葉臺灣傑出女性藝術家陳進畫出臺灣女性的優雅美和德性美，堪稱藝術扉頁最亮眼的篇章。張淑美在新式美術教育下成長，接受西方藝術的啟蒙，她所畫的人體畫跨越地域性和風土性，堪稱詩畫交映姊妹藝術的光輝。

[本頁圖]
臺灣省立臺北師範學校46級
畢業紀念冊上的張淑美照片。

[左頁圖]
張淑美，〈自畫像〉（局部），1959，
油彩、畫布，80×60.5cm。

出生在局勢如麻、藝論紛紛的世界

1938年，第二次世界大戰爆發的前夕，世局變亂如麻：在歐洲，德國兼併了奧地利；在法國，第一次超現實主義國際級的展覽會在巴黎揭開序幕；在美國，日後舉世聞名的《超人》漫畫首度發行……。而在臺灣，正值日本統治時期，隨著前一年中日戰爭的爆發，臺灣總督府著手推行「皇民化運動」；昔日的「臺展三少年」林玉山、陳進、郭雪湖，此時已邁入而立之年；臺北大稻埕的波麗路餐廳才開張四年，臺灣新文化運動因皇民化運動的推展而受挫，但臺灣新美術運動則正方興未艾，「臺陽美術協會」第4屆「臺陽美展」展出。而就在兩年前，1936年的第2屆臺陽美展中，畫家李石樵兩件參展的裸體畫作品〈橫臥裸女〉及〈屏風與裸婦〉，被總督府事務官以妨礙風化為由勒令撤回。之後數十年間，臺灣藝壇對裸體畫究竟屬於藝術或色情的爭論始終未曾停歇。然而，有位女性畫家卻能跳脫此番紛擾與爭議，數十年來創作出無數的裸體畫作。這些作品渾然詩意、天真純潔，宛若孔子之評《詩經》的用語「思無邪」。她是張淑美。在學院的保護傘下，裸體畫如常的在臺灣省立師範大學的課堂中進行。

成立於1946年的臺灣省立師範學院圖畫勞作專修科（1949改制為臺

[左圖]
臺展三少年晚年合影，左起：
林玉山、陳進、郭雪湖。

[右圖]
日治時期的臺北「波麗路餐廳」老照片。

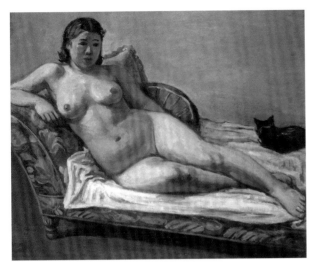

[左圖]
李石樵，〈橫臥裸女〉，1936，
油彩、畫布，60.5×72.5cm。

[右圖]
1949年省立臺灣師範學院藝
術系師生合影。前排左一為馬
白水，左三起依序為張義雄、
科主任莫大元、陳慧坤、黃君
璧、廖繼春，後排左三為施翠
峰。

灣省立師範大學藝術系，今國立臺灣師範大學美術學系），最初由留日
歸國的福建籍莫大元、臺籍藝術家廖繼春、陳慧坤首開新局。隨後，
1949起學校陸續聘進大陸籍教師，包括譽滿近代中國藝壇的黃君璧、溥
心畬和更年輕一輩的朱德群、林聖揚、孫多慈、袁樞真、喻仲林、孫家
勤等，融合了中、日和歐美藝術思潮的格局。在這種盛大空前的師資陣
容下，張淑美和很多師大藝術系的學生獲得了豐富的藝術學習之旅。

　　日治和臺灣光復初期，藝術活動受政治、社會和思想風氣指標的
影響，固守傳統和衝撞前衛，都遭致藝術機制內和媒體輿論的討伐。
例如，「臺灣美術展覽會」（簡稱臺展）初期，裸體畫遭受妨害風化的
質疑、1950至1960年代「臺灣省全省美術展覽會」（簡稱全省美展、省
展）發生正統國畫之爭、1957年起我國參加巴西聖保羅雙年展，引發
以「新派繪畫」參展之必要性的呼籲和檢討過程；再者，從廖繼春、孫
多慈等支持師大學生成立「五月畫會」等現代藝術運動的舉措來看，師
大藝術系教授似乎是站在支持前衛的一方，雖然師大美術學系在1980年
代以後還是常被外界冠上學院體制和保守的大帽子，但這種對其固守傳
統的指控，夾雜在鄉土文學和鄉土美術運動的思潮論辯裡，似乎就微不
足道，因為更宏觀的時代焦慮和輿論架構是在探討西方當代藝術在臺灣
的發展問題；這些師生在這自由的風氣上包容多元的藝術見解，對藝術

1961年,五月畫會成員合影於國立歷史博物館前。右起:楊英風、彭萬墀、劉國松、謝里法、莊喆(立)、胡奇中(坐)、徐孝游、馮鍾睿。

之道有選擇或不選擇跟進的自由。

在這新舊交替的藝術風潮中,張淑美選擇了西方文藝和繪畫理論「詩畫同律」的理路:如文學有主題構思、章節布局和遣詞用字,繪畫有主題創思、構圖布局和賦彩用色的考量,這是西方自古希臘羅馬以來最古老的文藝修辭課題,後來在文藝復興時期得到全面的討論和發揮。張淑美以人體畫和裸體畫的藝術形式表達對於美的思考,如她引述西方美學所言:「藝術是美的心靈的實現」,她思考的是藝術形式美的課題,而以西方文藝理論關於美的概念為核心去構思畫面,可說在典雅中蘊含生命的天真,她的畫自不成為女性身體和性別議題論述的戰場。

自20世紀中葉以來,許多西方藝術理論和藝術史學者對於女性裸像繪畫的研究認為女性裸像的製作,有很大部分是出於男性對女性身體的窺視和物化女性身體的結果。自稱「猩猩女孩」(Guerrilla Girls)的匿名非裔女性主義團體曾經在抗議女性被物化的遊行中舉出標語,質疑「為何女性要被剝個精光才能進到大都會美術館典藏?」小標是「在現代藝術領域,女性藝術家占不到百分之五的藝術家人口數,而博物館

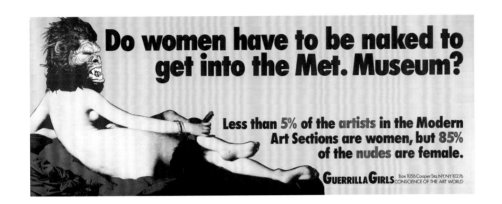

所陳列的、所藏的裸像繪畫，卻有超過百分之八十五是女性裸像。」女性主義藝術史學者諾克林（Linda Nochlin）也在〈為什麼歷史上沒有偉大的女性藝術家？〉（"Why have there been no great women artists?"）的文章中指出，因為女性被限制了社會參與的機會和學習的環境，因此歷史上偉大的女性藝術家始終罕見。用這些理論在對張淑美繪畫的討論似乎出現了矢向失準的現象。她的繪畫看似題材單一，然而卻韻味十足，風格獨特，顯得堅定而彌足珍貴。

幼年學舞：蘊發美感

1938年，張淑美出生於臺北一個公務員家庭，為家中長女，父親籍貫為雲林縣斗六鎮，因求學北上，畢業於日治時期的「臺灣公立臺北工業學校」（1981年7月1日改制為國立臺北工業專科學校，今國立臺北科技大學）。畢業後任職於臺北市政府工務單位，退休前最高職務為技正，因為專業成就傑出，年輕時曾在臺北帝國大學（今國立臺灣大學）兼任教職。張家居住在臺北市中山北路巷子裡的市政府職舍，在張淑美六歲之後，家裡陸續添增了五個妹妹

日治時期的臺灣公立臺北工業學校校門一景。

13

和一名排在最後、和張淑美相差十四歲的弟弟，母親為專職家管，家中食指浩繁，全靠父親微薄的公務員薪水撐起家計。身為長女的她，自幼即扛起分擔家務與照顧弟妹的責任，也因此奠定勤勉學習和刻苦努力的處世態度。

家境雖不寬裕，父親卻十分重視孩子的教育，因此張淑美得以在學齡前即到家中附近的幼稚園學習，這對1940、1950年代生活在臺灣的孩童來說，是相當難得的境遇。她所讀的幼稚園是由教會所附設，帶領幼童學習的是一位英國籍牧師。張淑美回憶自身童年，對當時英國籍牧師活潑的教學方法非常讚賞。牧師尤其擅長引導與啟發孩童創作，即使在七十多年後的今日回想起來，仍舊令張淑美印象深刻。她記得牧師會用許多生動有趣的例子挑起小孩的好奇心和興趣，充分激發創造潛能，使她自幼稚園起即對畫畫產生無比的熱情與興趣。

英國牧師對張淑美孩提時期的藝術啟迪，不僅開啟了她一生對藝術之美的追尋，也讓日後成為藝術教育者的她，時時思索如何以更活潑的教學方法激發各個年齡層學生的創作潛力。日後任教臺灣省立臺中師範專科學校（簡稱臺中師專，今國立臺中教育大學）時期，在兼顧教學與創作之餘，張淑美更專注研究幼兒美術教育，並將研究兒童繪畫心理學視為推進美術教育非常重要的一環。

小學時張淑美就讀蓬萊國民學校（今臺北市大同區蓬萊國民小學），該校歷史悠久，1898年成立之初因只招收女學生，故校名為「大稻埕公學校女子部」。至今不少臺北耆老口中仍能唸出的順口溜「太平公，蓬萊嬤，日新係阮仔！」

張淑美，〈鄰居〉，1964，
油彩、畫布，38×45.5cm。
此圖為張淑美以市政府職舍為
題的畫作。

即點出當時小學教育是男孩女孩分開教導。女孩就讀的是蓬萊國校，而「太平國校」（今臺北市大同區太平國民小學）則只招收男孩，日新國小（今臺北市大同區日新國民小學）是更晚才成立的學校。

蓬萊國民學校創立於1898年，最初為「大稻埕公學校女子部」，1910年女子部自公學校分校為「大稻埕公學校女子分校」，1911年女子分校自公學校獨立，改名「大稻埕女子公學校」，1922年改名為「蓬萊公學校」，1941年4月，又改名為「蓬萊國民學校」。1956年蓬萊國民學校開始兼收男生。1968年因九年國民義務教育施行，改名為「蓬萊國民小學」。

張淑美於1945年入學時蓬萊國民學校專收女生，學校很注重學童的氣質儀態教養，在這裡張淑美初次接觸到芭蕾舞，教導芭蕾舞的老師是當時剛從日本留學回臺的李淑芬（1925-2012）。

李淑芬原名石玉秀，婚後改姓李，為臺灣第一代的舞蹈家、舞蹈教育家，舞蹈編創家。1925年生於南投集集，自幼即接觸本土的音樂和

舞蹈。六歲時在母親任教的集集國小晚會上登臺表演，頗得讚譽，自此在舞蹈教育上產生興趣。1940年於草屯中學畢業後，旋赴日本東京學習日本古典舞與東方舞蹈，又於舞蹈學校習古典芭蕾。1943年返臺後，曾在草屯東國民學校（今南投縣草屯國民小學）任教，1944年嫁至臺北李家，1945年至1954年活躍於臺灣的教育界，擔任過大專院校至國民小學舞蹈教學之工作，例如臺灣省立師範學院（今國立臺灣師範大學）、臺灣省立虎尾女子中學（今國立虎尾高級中學）、臺北市私立靜修女子中學（今臺北市私立靜修高級中學）、蓬萊國小等。1953年以山地「賞月舞」獲得當時舞蹈比賽的冠軍與重視。1954年成立其個人舞蹈研究社。李淑芬所編創之舞蹈，除選自各民族和地方性的舞蹈為題材外，更以臺灣本土（含原住民族）的生活素材為泉源，如豐獵舞、採茶舞、農家樂等舞蹈。李淑芬對臺灣的學校舞蹈教育貢獻很多，在社會教育上亦培植了許多優秀的舞蹈人才。1961年李淑芬移居新加坡，繼續為拓展舞蹈藝術而努力。

當年年輕、熱愛舞蹈的李老師滿懷熱忱教導學童舞蹈。張淑美回

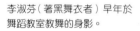

李淑芬（著黑舞衣者）早年於舞蹈教室教舞的身影。

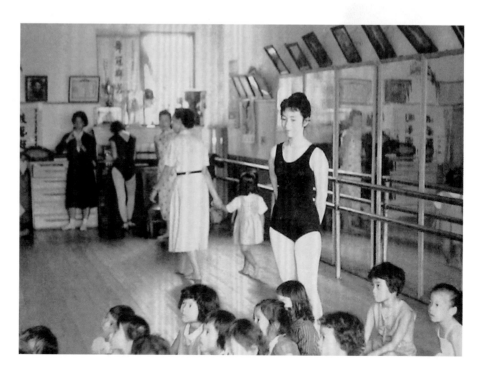

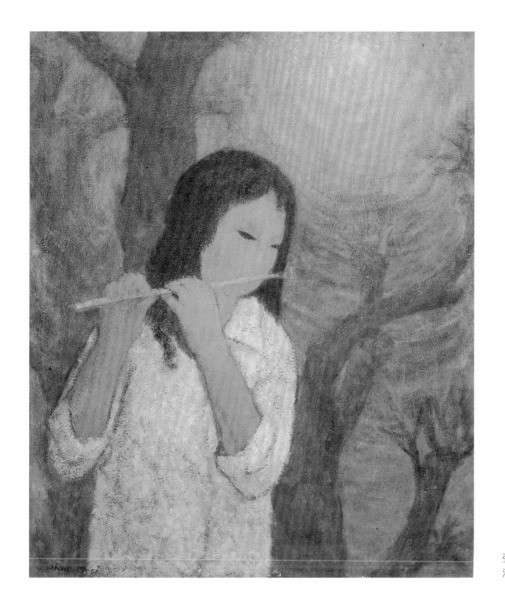

張淑美，〈小夜曲〉，1960，
油彩、畫布，72.5×60.5cm。

憶那段為舞蹈深深著迷的童年歲月，從小學三年級到六年級，每天放學
後都會練習舞蹈。蓬萊國民學校因為是著名的指標學校，時常有外賓參
觀，尤其有不少師範學校師生造訪觀摩。於是，在外賓來訪時上臺表演
芭蕾舞，便成了小學生張淑美這段時期最投入也最有成就感的事。

張淑美對舞蹈的熱愛延續到初中的少女歲月。上了初中後她不但
自己編舞，且還在家中教導同學跳舞。甚至有其他學校愛好舞蹈的女學
生，慕名而到張淑美家中跟她學舞。張淑美認為，自幼習舞以及對舞蹈

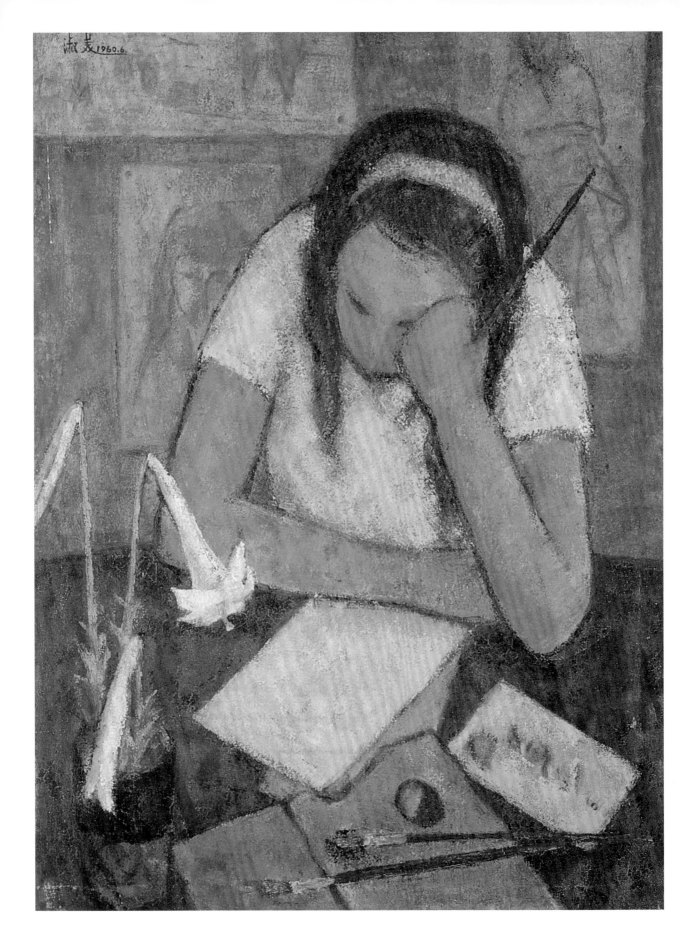

的熱愛讓她日後創作人體畫和人物群像繪畫時，筆下對人體靈動姿態之所以能信手拈來、隨心所欲掌握，其實都奠基於從小到大熟稔舞蹈的肢體駕馭能力。

　　童年時期的張淑美在醉心舞蹈之餘，還展現對繪畫的興趣。小學高年級時張淑美的家中妹妹出生，身為長女的她請假在家幫助母親並照顧初生嬰兒。這對大多數小孩來說或許是苦不堪言的工作，但張淑美卻在當中得到靈感與題材，創作了她為之取名為「人的一生」的漫畫，內容是觀察妹妹的誕生與成長過程。畫完後與親友分享，在眾人閱讀的歡笑聲中，張淑美體會到創作與發表作品的樂趣。

美術啟蒙：北一女初中部

　　小學畢業後，張淑美進到臺灣省立臺北第一女子中學（簡稱北一女，今臺北市立第一女子高級中學）初中部就讀。自幼對繪畫的喜愛與辛勤練習，在此時展現了成果。學校舉辦寫生比賽，張淑美的作品得到水彩類第一名，當時的美術老師張元弘非常欣賞她的才華。如今，年逾八旬的張淑美回憶起那段年少時光，對張元弘老師充滿了感激。老師要她平日在校跟著學習水彩和素描外，

1952年，張淑美（左1）獲北一女初中部運動會跳高第一名時與學姊合影於運動場。

更鼓勵她到戶外加強水彩寫生與到畫室勤練素描。張淑美遵從老師的建議，因此打下了堅實的西畫基礎。老師也指派張淑美參加美術比賽，讓她嶄露優異繪畫天分，比賽屢屢得勝。張淑美不但在美術方面成績傑出，也是運動高手，唸讀初中時，曾獲得跳高第一名，這種運動才能延續到保送就讀師大藝術系時期，大一時還獲得全校跳高第一名；她也是籃球健將、射籃高手，是常常把籃球放在椅子下，下課鐘響率先衝往籃球場的青春少女。

　　張淑美就讀北一女初中部時,也是童子軍和學校鼓笛隊的隊員,她打得非常好的小鼓,並協助校內各班級利用中午時間在樹下練習,可謂多采多姿的少女生活。國軍自大陳島撤退時,張淑美看見新聞披露傷患官兵消息,她和五位同學前去醫院捐血,但到了醫院後,因她們都未成年而被婉拒;不過勇敢的精神獲得醫院的肯定,安排她們探訪並慰問傷重住院官兵,對傷者肚破腸流、怵目驚心的景象留下深刻的印象。後來她和同學發起學校慰勞在北投住院的其他傷勢較輕的官兵,由軍方安排以卡車載送同學到醫院表演節目。張淑美的童年到青少年階段學習興趣廣泛、活動力旺盛,而且有群性很強的特質,這種人格特質在下一個階段就讀臺灣省立臺北師範學校(簡稱省北師,今國立臺北教育大學)時,因為住校的關係而得到更多群體活動的發展。

　　初中時期的張淑美在勤習繪畫之餘也愛好閱讀,尤其喜歡看小說,常到學校圖書館報到,把北一女初中部圖書館裡的偵探小說全都看遍。那時放學返家需到臺北火車站前搭公車,往車站的途中會經過書店林立的重慶南路,張淑美幾乎天天都到書店裡看小說。一邊看一邊注意時間,估計公車快要到站了,才趕緊放回架上,等隔天放學後又回到書

[右頁上圖]
約 1957 至 1958 年間，張淑
美（右 1）的父親帶她及弟妹
們出外寫生時合影。

[右頁中圖]
1950 年代的省北師校門一景。

[右頁下圖]
張淑美（站者）與同學於省北
師女生宿舍留影。

店，從前一天中斷的地方繼續閱讀。

熱愛繪畫的張淑美，常到臺北新公園（今二二八和平紀念公園）、臺北植物園寫生，作品深受師長與家人讚賞，尤其父、母親對她繪畫才華的肯定，讓她感到莫大的鼓舞。讀初中時，有一回放暑假，父親帶著她一同南下去探訪住在高雄的叔叔。從臺北到高雄的途中，看到車窗外有令人心動的美麗景色時，父親就陪著她下車寫生，等畫好了才又改搭下一班巴士繼續南下。如此這般，下車、上車了好幾回，父親都耐著性子陪伴女兒，回想起這段往事，張淑美萬分感謝父親對她的愛與支持。

初中即將畢業時，家中經濟狀況並不寬裕，張淑美差一點就決定要讀護校，以便一畢業就能到親戚的診所工作以分擔家計。幸而張元弘老師力勸她報考省北師藝術師範科，因為師範學校不但畢業後能立刻就業分擔家計，且就學期間還不必繳學費，並且免繳食宿費用；而最重要的是，藝術才華就不會被埋沒了。原本完全不知道有這條路可走的張淑美，在這裡遇到了她人生中最關鍵的轉捩點：棄護校而改報考臺北師範藝術科，由此邁入以藝術為志業的人生之路。

專業養成：臺北師範藝術科時期

從 1954 年入學到 1957 年畢業，張淑美在省北師度過了人生非常關鍵的三年藝術專業養成歲月。1954 年入學的藝術師範科錄取四十名，其中女生有十名，女生之中另有二名也是來自和張淑美同校的北一女初中部。當年省北師要求學生全面住校，張淑美因此不得不離開父母身邊，進入學校這個大家庭過群體生活。雖是離家住校，但父母對她的關愛不絕。那時，每個星期父親都會到學校探望她，送水煮蛋幫她在學校伙食之外再補充營養。而唸藝術科需要畫畫的畫板，大部分同學都是買現成畫板或是就地取材克難使用，但張淑美的畫板卻是父親特地請人製作並送到學校給她的，使用的木材是堅固又散發淡淡清香的檜木，連老師看見了都羨慕。

師範教育著重學生全面的發展，課程有普通科目、教育專業科目和藝術專門科目。藝術師範科主任孫立群因所帶領的屆別不同，未教過張淑美這一班。黃啟龍教藝術概論和圖學，周瑛教素描和水彩課，陳雋甫兼任教國畫，但只教過一學期，對學生並未特別要求，以至於國畫課期間有些同學跑去做別的功課，後來由陳望欣老師接手教國畫課。宋友梅教的工藝課，工藝教室配有專門協助機具操作的技術員，張淑美曾在工藝課堂上用七根木條做了一個畫架，很有成就感。

　　老師當中教水彩畫和素描的周瑛（P.24關鍵詞）上藝術專門課程時數最多，也投入最深。當年周瑛主要做木刻版畫創作，後來轉作拓印版畫，風格推陳出新，就如他指導學生時給學生啟發的追求創新概念。周瑛上水彩畫和素描課時要求嚴格，同學的習作若畫得不好，常會被他在上面打一個大叉，之後則很難修改而必須重畫。張淑美為了不被打叉號，始終戰戰兢兢，素描功力也是在這段時間奠定基礎。這個時期她畫最多的是維納斯像的素描，即使是放暑假期間，仍在學校裡畫，將維納斯像全身各種角度都

23

已畫遍，牆上隨時增補貼上她又剛畫好的維納斯素描。救國團辦的暑假戰鬥訓練，班級前三名才能參加，但張淑美放棄戰鬥營的機會，整個暑假從家裡騎自行車到學校畫石膏像素描。她回憶說：

> 同學對一個石膏像大多只畫過一次，就說畫過了不再畫了，但我常把石膏像的各個角度都畫遍了，可以說在北師最難忘的就是在石膏像素描上面下過功夫。

原本在初中就擅長水彩畫的她，進入師範學校後更是勤加練習，張淑美大量地練習畫透明水彩。校園裡的各個角落，以及學校周圍的巷弄常見到她勤練寫生的身影。這番辛勤苦練的耕耘，果然有了傲人的成果。張淑美在二年級時參加全國女青年美展，水彩畫老師周瑛把她的水彩作品送去參加比賽，拿下西畫類第二名的佳績。這一年，她才十八歲；隔年再參加，又再獲得第三名。張淑美參加全國比賽都已表現如此優異，在學校的成績更是不用說了，連續三年，她都贏得第一名的成

【關鍵詞】 周瑛（1922-2011）

　　周瑛出生於福建長汀縣，1948年畢業於福建師專藝術科，後應聘來臺任教，曾任省北師美術教師、副教授、教授，直到1988年退休。周瑛善用複合媒材創作，作品類型與形式多元，自1957年起，陸續參加巴西聖保羅國際雙年展、韓國國際版畫展、中華民國現代藝術展、亞細亞國際美展等海內外重要畫展。1974年，周瑛獲頒中華民國畫學會金爵獎，後來也獲頒中華民國國際版畫雙年展「行政院文化建設委員會主任委員獎」之殊榮。

　　周瑛是臺灣在二次大戰後時期的代表性版畫家，早期的木刻版畫受戰爭宣傳畫風格等因素影響，偏重寫實，1960年代後，改以拓印技法，創作半抽象版畫。

周瑛，〈作品88-2〉，1988，綜合媒材，112×145.5cm。

績，打破了之前由男生所創下的最佳成績記錄。

多才多藝的張淑美在這樣的教育環境中如魚得水，她不但繪畫精湛、成績優秀，更在運動場上大放異彩：曾在田徑項目奪得金牌，也是籃球校隊的一員。而自幼擅長舞蹈的張淑美，在進入師範學校後依然不減對課餘興趣的熱愛，更投入戲劇、音樂與文學，在省北師就讀的三年歲月中，她曾粉墨登場參與戲劇演出，也曾擔任合唱團指揮，甚至參加比賽，還拿下指揮獎。

省北師三年級時，學校依慣例

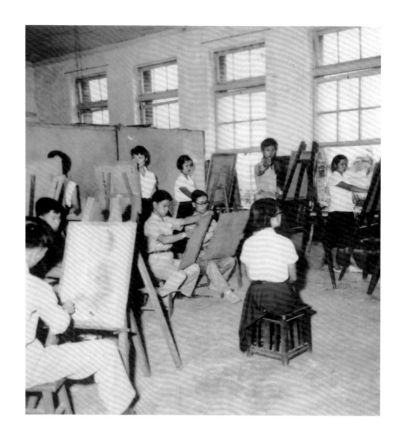

有公費的環島畢業旅行並參觀各地小學，和發放微薄的零用金給學生。張淑美苦無旅費，又不忍向父母要錢，後來她想到以畫畫投稿，賺取旅費，於是她畫漫畫和寫兒童故事投稿到學生報，果然被報社錄用刊登，賺到了稿費。那時她寫的內容是「世界奇觀」，當年父親很注重子女教育，曾買相關的知識書籍給她，而書本裡主要是文字敍述，她讀過後印象深刻，便發揮想像力，把文字內容畫成圖畫投稿；除了畫世界奇觀外，她也編寫兒童故事，而為了能有效引起孩童興趣，刻意將故事裡的主角都以動物擬人化來安排。此外，她也畫漫畫來解說數學，讓原本可能會令兒童感覺枯燥的數學學科，因此而充滿了趣味。

張淑美投稿學生報的成果豐碩，加上她和報社特別約定：

> 我特別請學生報的老闆先不寄稿費給我，先幫我存下稿費，一直到要畢業旅行時再一口氣全數給我。……到了畢業旅行那天，當參加畢旅的師範同學全員到齊，大夥兒在火車站前集合時，學生報的老闆騎著腳踏車匆匆趕來送給我稿費。這戲劇化的場景，和帶著自己寫作畫畫籌措而來的旅費上路旅行，讓我充滿了成就感且永難忘懷。

學校安排畢業旅行的行程，大都訪問其他師範學校和參觀小學教

張淑美（最後排右1）與實習課的學生合影於省北師附小。

學，當然還有風景名勝的行程。旅行中主要的交通工具是火車，從火車站到參觀的目的地才搭接駁汽車，隨行的行李集中放在預備好的幾部手推車上搬運，那是團隊精神的鍛鍊，但對住校三年朝夕相處的同學而言，那只是再一次加深畢業前的回憶。

畢業三十九年後的1995年，張淑美獲國立臺北教育大學選為第1屆百位傑出校友之一。

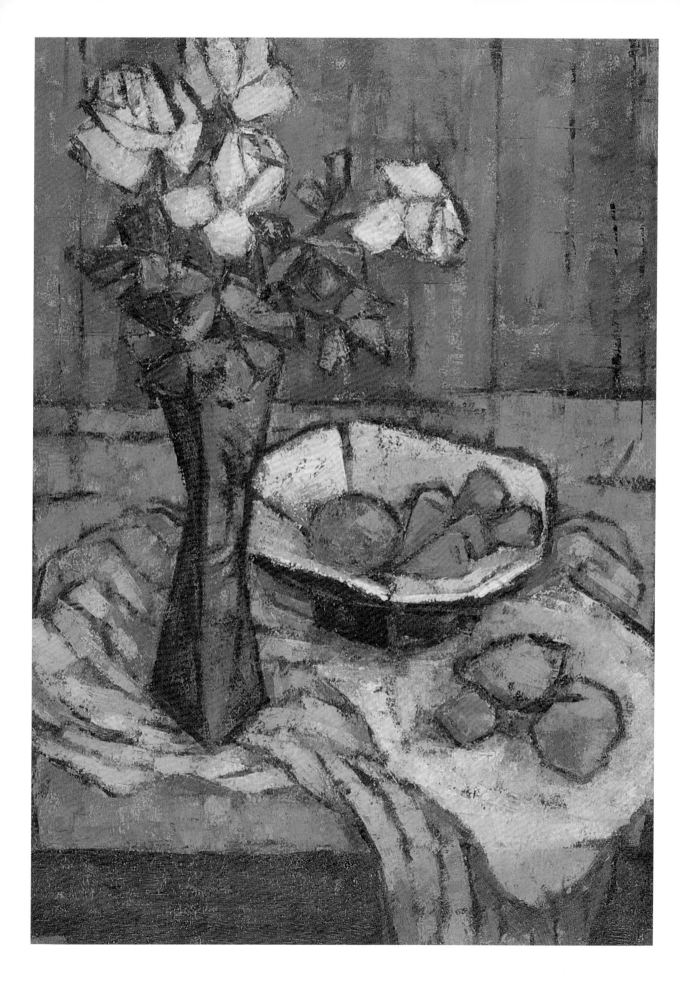

2.

執教小學・問道純粹畫室張義雄

1957 年，張淑美以第一名的成績自省北師藝術師範科畢業，當時臺北市中山國民學校（今臺北市中山區中山國民小學）向教育局要求，指定要聘用藝術科第一名的畢業生到校任教，她和其他六位普通師範科新進教師一起進入中山國民學校，揮別了少女階段，進入人生的下一時期：為人師表。

［本頁圖］1958 年，張淑美出遊寫生時留影於一尊石獅子前。
［左頁圖］張淑美，〈白玫瑰〉（局部），1962，油彩、畫布，72.5×60.5cm。

操場司令臺上的編舞師

張淑美畢業於省北師藝術師範科，固然是擔任美術課老師，但她的舞蹈興趣和專長在中山國民學校激起了漣漪。當時的國民學校在上午第二節的下課休息時段，安排了稱為課間活動的時間，讓學童集體做健康操以強健身體，稱之為課間操。嫻熟舞蹈的張淑美望著學童動作整齊地做著「課間操」，忽然靈機一動，建議學校把課間操改成舞蹈，以課間舞取代課間操，並且編舞指導學生參加國慶遊藝節目。她精心編舞，將全中山國民學校和全國各校大同小異的課間操改編成獨樹一格的「課間舞」。隨樂聲響起，中山國校的操場上，男孩一排、女孩一排、臉上漾著笑靨、腳步輕盈地翩翩起舞，天真活潑。這項在中山國校首開先例的「課間舞」活動，後來傳遍了全臺各地。

美術老師張淑美多才多藝，她另外發揮所長，指導小朋友學跳芭蕾舞。雙十年華的她，體力充沛、創意無限，帶領著學童走進繽紛的

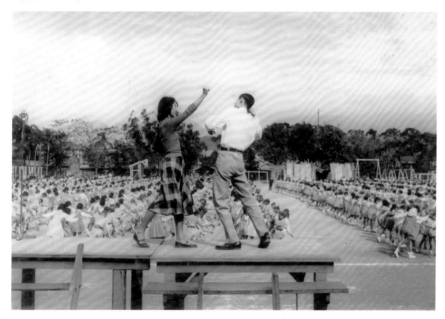

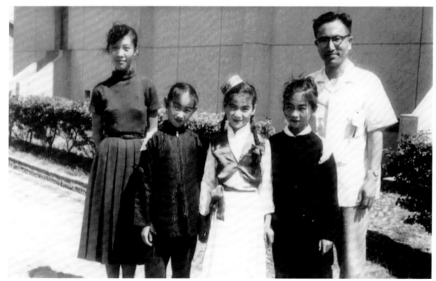

舞蹈世界。她自編自導
的劇碼融合了舞蹈、音
樂與戲劇，在國慶日與
省運動會的眾多節目
中，孩子們的表演大放
異彩，成為報紙報導的
話題。

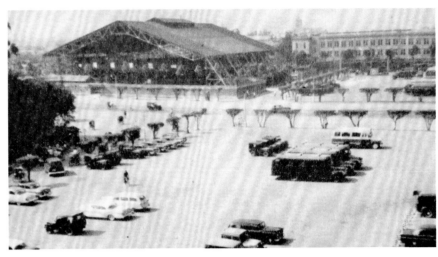

1950 年代，總統府前的三軍
球場一景。

　　中山國民學校的
學童還曾受邀到總統府
前方的「三軍球場」（今介壽公園）表演。三軍球場建成於1951年，於
1960年拆除，是由軍方一手總策劃、進行完成的大型運動設施。球場由
鋼架建起，為空氣流通，起初為露天頂，水泥地，沒有空調。1952年增
建工程，篷頂為鋼材，水泥地改舖木板，不但適合籃球運動比賽，也適
合舞蹈和其他歌舞表演。「三軍球場」在當時是足以容納一萬多人的競
賽與表演場地，為了培訓孩童演出盛大場面的民族舞蹈，家住在中山北
路二段五十巷的張淑美特別央請住在四十八巷（今蔡瑞月文教基金會會
址）的鄰居舞蹈家蔡瑞月老師協助編舞。孩子們後來在三軍球場表演熱
鬧亮眼的「銀盤舞」，成功的演出，博得全場熱烈掌聲，於是後續又受
邀在國慶日表演「採茶舞」、「採西瓜舞」等團體舞蹈，都由張淑美悉心
教導及帶隊演出。

　　張淑美對芭蕾舞的熱愛並未因繁忙的教學工作而停頓，任職中山國
校期間，透過校長介紹，她結識了臺灣早期留日習醫又習舞的芭蕾舞名
家康家福，並向康老師的夫人學習團體舞的編舞技巧；團體舞在臺灣最
頂盛的1950至1960年代，以土風舞為最具代表性。

　　1950年代後半葉之前，土風舞在臺灣只有零星的幾位大陸來臺教師
的推動，整體的土風舞風氣幾乎是空白狀態。1957年12月，在美國新聞
處的促成之下，美國國務院派了有「德州旋風」（Texas Whirlwind）之稱
的舞導家李凱・荷頓（Rickey Holden）來臺指導土風舞。他從前一站停

[左圖]
臺灣舞蹈先驅蔡瑞月於 1953
年發表的西班牙舞蹈「卡門」。
圖片來源：蔡瑞月文化基金會
提供。

[右圖]
蔡瑞月於 1950 年代編的「採
茶舞」在三軍球場演出時的情
景。圖片來源：蔡瑞月文化基
金會提供。

留的東京來臺，停留三個星期，介紹國際土風舞。12月10日起由救國團主辦，假國際學舍舉辦，參加研習的學員有一百二十三人，對象是國民學校教師，這一次荷頓教導了三十餘支舞蹈。1958年起，經救國團的推廣，土風舞甚至成為救國團的重要活動和熱門課程。1960年2月，荷頓再一次獲邀來臺，介紹十二支舞蹈，此行所見，臺灣的土風舞推廣成績已達更高的層次。1960年代政府頒發「禁舞令」，禁止交際舞，對土風舞並無影響，反而因為土風舞的教育性、大眾性和聯歡性的社教和團康性質獲得推廣。荷頓來臺指導土風舞，張淑美獲選為臺北市小學教師代表，在密集學習後成為臺灣土風舞先驅及種子教師，這對她在中山國校的教學具有重大的關鍵影響。

從省北師時期張淑美粉墨登場的舞蹈表演，大多和邊疆舞蹈相關，標誌時代的軌跡和社會氣氛。中日戰爭結束，臺灣光復初期，在國族重建的政治氛圍下，社會吹起大眾文藝風，文學、美術興起大眾藝術的風氣，民間歌謠舞蹈也受到影響。在這種氣氛下，臺籍舞蹈藝術家蔡瑞月、林香芸與李淑芬等，便曾以民間歌謠編舞。她們在學校所教的，以活潑身心、涵養儀態為主，在外設立私人舞蹈研究所，則教導技術性

和藝術性較高的舞蹈。當舞蹈藝術的教學、創作、展演次第展開，這些第一代臺籍舞蹈家，無形中將舞蹈的藝術形式與技巧要求植根於臺灣，有別於日治時期學校教育所強調的為健康身心而舞的中心目的。

光復初期，在文化重建的時代氛圍中，舞蹈創作的取材，也轉向以臺灣俗民文化或延續中華文化為主的認同方向。二戰期間留日的這些年輕舞蹈家，在日本「大東亞共榮圈」與「地方文化振興運動」的政策下，取材自日本本土或各地的民族風情，編寫地方舞蹈或異國風情舞蹈幾已成習慣。戰後歸臺，取自臺灣民謠、小戲、歌舞作為素材，接近文藝以大眾為主的藝術創作風潮，使臺灣原鄉風土的舞蹈，在認知上或情感上得以快速融入大眾藝文的時代潮流中。二戰期間留日學舞，不但學習西方的芭蕾舞與現代舞，還有能力以現代舞的

1956年，張淑美（右）於省北師運動週時和同學一同演出充滿民族風情的「邊疆鼓舞」。

技法，編創、表演各種風土舞蹈，這或可說是戰後留日歸臺的舞蹈家得以迅速投入民謠舞蹈創作的原因。

從這段提倡民族舞蹈的軌跡看來，以民族風土為素材，加上以現代舞蹈技法和審美觀創作的風潮，在每個時代雖有不同的特性，但舞蹈藝術從日治到戰後初期之醞釀，已累積了1950年代國民政府推行民族舞蹈運動所需之條件。二次世界大戰中，因「大東亞共榮圈」而發展出的「異國風情」舞蹈，與戰後初期的俗民歌舞創作風潮的轉變，也解釋了1950年代在官方要求下，出生於臺灣的舞蹈家為何能在不熟悉大陸少數民族舞蹈的情況下，還能創作出許多帶有類似異國風情，如新疆、蒙古、苗族風土民俗等的「邊疆舞」。

張淑美成長在這時代氛圍中，就讀省北師時延續了從小學舞的興

[左上圖]
二戰期間，日本圖書中刊登的「大東亞共榮圈」插圖頁面。

[右上圖]
日治時期的「大東亞共榮圈」宣傳海報。

[下圖]
1957年，世界各國舞蹈欣賞會的海報文宣。圖片來源：蔡瑞月文化基金會提供。

趣，在學校舞出了熱力。沒有意外的，學校的舞碼充滿邊疆的想像，鈴鼓的節奏和大漠荒寒的景象，很容易召喚出一個人的國族認同精神和想像，達到塑造政治意識形態的目的。不過隨著時代的變遷和政治現實，和一連串內政的改造，依附在文康宣傳意味很濃的這種邊疆舞蹈也逐漸從校園消退。張淑美在大學時期的注意力，轉而專注於繪畫上，她對人體畫的興趣，也專注在寫生人體模特兒的素描和油畫課，累積了深厚的創作基礎。只是日後她大量的人體畫作品顯示受芭蕾舞影響頗多，卻沒有大眾文藝的色彩。

始學油畫初試啼聲

在中山國校一邊教書、一邊教舞的張淑美，並未因此而停下作畫的手。熱愛繪畫的她，依然作畫不斷。學生時代她曾參加全國女青年美展，以水彩畫獲得西畫類第二

張淑美，〈浴〉，1960，
油畫、三夾板，
72.5×50cm。

名。這對許多人來說已是可喜可賀的絕佳成績，在她眼中卻仍未臻完美，她納悶為什麼自己很有信心可以獲獎的作品只得到第二名，所得到的答案是油畫在比賽場上容易獲得評審的青睞；當她聽聞只有油畫這個畫類才有可能奪得西畫首獎的消息後，便下定決心要學習油畫。

一開始她先以畫冊為範本，以臨摹的方式練習油畫，揣摩古典的油畫技巧，畫了幾張蘋果和其他靜物畫。第一幅自學的油畫作品，畫得是

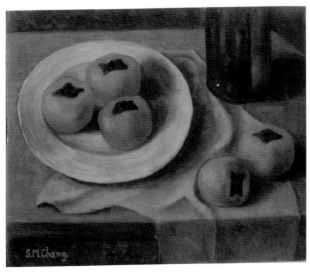

五顆柿子，以三加二方式排列，底下的白盤和布巾襯托出柿子的鮮橘色。好多年後，張淑美且為這幅有里程碑意義的油畫寫下了一首小詩：

以三分之二的薪水

擁有了期盼已久的油彩

調色盤上滑膩鮮亮的的色彩

塗抹在粗糙的三夾板上

用去我所學全部的知（識）

張淑美，〈花〉，1958，
油彩、畫布，45.5×38cm。

張淑美，〈蘋果〉，1957，
油彩、三夾板，45.5×53cm。

[左頁上圖]

[左頁下圖]

張淑美，〈柿子〉，1957，
油彩、三夾板，45.5×53cm。

張淑美，〈靜謐〉，1962，
油彩、畫布，60.5×72.5cm。

1956 年的東方出版社一景。

留下第一張油畫作品
看來是笨拙又羞怯
但那是我最愛

張淑美為了進一步臨摹更多作品，時常穿梭於中華商場的舊書攤間，尋覓雜誌中的名畫圖片。當年因有美軍駐紮臺灣，中華商場裡有許多過期《時代》（Time）雜誌。機伶的報攤老闆看到雜誌裡每一期都有一頁印刷精美的世界名畫，便單獨撕下該頁，貼在卡紙上，再以一張一元的價格販售給像張淑美這樣好學不倦的藝術愛好者。不過這些都無法滿足好學的她，1958年，張淑美來到了畫家張義雄所開設的「純粹美術補習班」（又名「純粹畫室」）學習油畫，她也到重慶南路的「東方出版社」翻閱畫冊；神往米開朗基羅（Michelangelo）、拉斐爾（Raffaello Sanzio）、提香（Titian）、林布蘭特（Rembrandt Harmensz Van Rijn）、魯本斯（Peter Paul Rubens），邂逅20世紀巴黎畫派的畫魂莫迪利亞尼（Amedeo Modigliani）、羅蘭珊（Marie Laurencin），以及塞尚（Paul Cézanne）、高更（Paul Gauguin）、馬諦斯（Henri Matisse）、畢卡索（Pablo Picasso）。

純粹畫室受教於張義雄

張義雄的藝術和人生充滿傳奇，年少時跟陳澄波學畫，1928年12月前往日本，1930年12月赴京都就讀同志社中學校，一年後輟學返臺入臺南州立嘉義中學校（今國立嘉義高級中學），1932年父親過世後，赴日考取私立帝國美術學校（今武藏野美術大學），一學期後，因付不

出學費而休學；後來為了報考東京美術學校（今東京藝術大學），因需要中學生畢業資格，張義雄進入京都兩洋中學校（今京都兩洋高中）完成學業，同時夜間於關西美術學院習畫。1934年3月，張義雄進關西美術學院、1936年入川端畫學校。

川端畫學校成立於1909年，原名川端繪畫研究所，因為部分教授和東京美術學校任職有關，二個學校雖性質不同，卻是臺灣和大陸留日學生在正式考取東京美術學校前最常就讀的補習學校。1913年川端畫學校增設洋畫科，聘請東京美術學校教授藤島武二指導。在川端畫學校苦練素描而考取東京美術學校的有陳慧坤、李石樵、廖德政，但待過川端畫學校而未投考東京美術學校的張萬傳、洪瑞麟、陳德旺等，都是因為受到東京美術學校入學資格的限制，而轉戰投考其他學校。張義雄幾次投考東京美術學校失利，卻仍滯留川端畫學校多年。赴日本求學十餘年間，命運坎坷，五次報考東京美術學校都沒有考取，期間仍繼續在川端畫學校進修，也開始在街頭為路人畫像。中日戰爭期間，1944年9月張義雄赴北京任職日本交通公司，負責宣傳工作，二戰結束之後回到臺灣。

1947年至1949年間，張義雄曾任教於臺灣省立師範學院圖畫勞作專修科，擔任助教，但因系裡比他資深的某位外省同事找

[上圖]
張義雄，〈魚〉，1952，油彩、畫布，91×65 cm。

[下圖]
張義雄，〈金瓜〉，1956，油彩、畫布，91×116.5cm。

他跑腿處理私事，使他覺得未受尊重，率爾離職，之後在臺北開設「純粹美術補習班」，教導有志習畫的青年學子；昔日在省立師範學院的一些學生還是會拿素描畫請他指點，「純粹美術補習班」是當時許多懷抱藝術夢想的年輕畫家聚集之處。早期張義雄的畫室座落在淡水河第九水門附近，幾次搬遷後，搬到北一女校門口貴陽街三軍球場後的一條巷子裡；張淑美在張義雄畫室的年代已經是在貴陽街的地址。畫室在淡水河畔第三水門與第九水門的時期最長，後來張義雄的學生們組織畫會時，便以「河邊畫會」為名，張淑美也為該畫會的會員之一。

1958年初任教師的張淑美月薪只有新臺幣三百八十五元，而當時一盒油畫顏料接近二百元，購買畫材是一筆沉重的負擔。她誠懇地請求張義雄老師，讓她以每個月定量減少上課次數的方式，節省學費以貼補家用和支應自己的交通與畫材開銷。張義雄出於早年滯日時期曾經生活艱困的同理心，同意張淑美的請求。

在張義雄畫室時，張淑美是國民學校教師，受過張義雄指導的學生陳景容（1956年畢業於師大藝術系）描述張義雄的素描和歐洲古典傳統，讓陳景容發現自己在東京藝術大學受小磯良平和奧谷博兩位老師的指導，以及在臺灣所學的素描和日本所學之間，並不存在文化的斷裂，反而是和歐洲美術有一種紐帶的關係，而這個紐帶是張義雄和他的老師藤島武二之間的關係：

> 張（義雄）老師畢業（本書作者按：肄業）於日本武藏野美術大學，跟隨藤島武二學過素描，而藤島武二的老師就是法國畫家柯蒙（Fernand-Anne-Piestre Cormon）。柯蒙的素描簡潔有力，梵谷、羅特列克也都曾經跟柯蒙學過畫。柯蒙的名作〈該隱的逃亡〉，現在存放在巴黎的奧塞美術館，是一幅引人注目的作品，粗獷有力。（《寧靜‧沉思‧陳景容》，頁38）

藤島武二在川端畫學校和在東京美術學校時有很多臺灣學生和中國大陸學生，他用心指導，師生關係良好。臺展第7、8、9回洋畫評審曾

經邀請身為東京美術學校教授的藤島武二來臺參與評審，並在臺灣寫生旅行，對臺灣的印象留下非常動人的描述。在藤島眼中，臺灣水牛倘佯的田園、穿著黑衣的農婦，讓他聯想起「羅馬郊外的風景，與義大利、西班牙的風俗非常類似……。」相較於石川欽一郎時時刻刻以日本風景來比較臺灣風景的色調和氣質，覺得日本山川多了直線條氣質的臺灣山川所沒有的陰翳之氣。藤島武二以地中海沿岸景色比擬臺灣，實在是奇特的異國想像。對異國情調的敏感度何嘗不是張義雄生命裡的氣質，嚮往著「流浪生涯的最後車站巴黎」。

來到張義雄畫室學習油畫，是張淑美很明確的目標；從就讀省北師時期，張淑美早已熟練素描及水彩畫，但油畫對她來說則屬不甚熟悉的媒材。她細心地摸索油畫特性，學習駕馭與運用色彩。她記得有一次

張淑美在張義雄畫室畫籃子和
大白菜的靜物畫。

[右圖]
張淑美於張義雄畫室描繪的山
芋葉與魚。

畫室來了一位濃妝豔抹的茶室小姐充當模特兒，張淑美如實地畫下模
特兒紅豔豔的嘴唇，並為了襯托膚色而採用灰綠色畫背景。結果，豔
紅色的嘴唇在畫面看來極度不協調，張淑美請教張義雄，「老師僅補
了一筆，在畫面上模特兒的上唇添上一撇綠色，畫面立即調諧了。」
這個例子讓張淑美印象深刻，從此領略用色的重要性與色彩配置之關
鍵。張義雄畫室畫模特兒素描的情形，可從張義雄外甥女王慧綺的回
憶得到一點輪廓：

> 小三寒假時（1958年），二舅在貴陽街三軍球場後面開「純粹
> 美術補習班」，母親帶我拜訪二舅。進屋時，室內約有十個學
> 生在畫素描，火紅的木炭盆邊斜站著裸體模特兒，瘦小的二舅
> 戴著一頂舊鴨舌帽，專注指導學生。我好奇地靠近，發現學生
> 將饅頭撕碎當擦布。生活簡約的60年代，饅頭應該是拿來吃
> 的，我轉向母親說：「他們怎麼這樣浪費？」母親使個眼色，
> 叫我安靜。

　　張淑美在臺灣省立師範大學畫人體模特兒之前,在張義雄畫室已經畫過,但畫室裡並不是每次都畫人體模特兒,因為警察有時會來關注;那段時間畫室裡大多還是畫靜物,而且很自由的氣氛。張淑美有時在畫室作畫,也有將課外在家的習作拿給張義雄老師指導。

　　張義雄的畫面用色,受法國野獸派影響;野獸派畫家認為,畫面上色彩可依畫面的色相需要,用物體固有色以外的色彩來下筆作畫,只要色彩的明度用對了就好。以馬諦斯的〈戴帽子的女郎〉為例,臉上的綠色和藍色,安定於畫面而不突兀,而且增加了色彩的對比和諧及多樣的活潑性,迴異於古典畫派的用色觀念。這說明了歐洲野獸派的色彩關係與新意,也顯示了張義雄油畫上的神祕色彩風格來源。此外,張義雄透過他在日本學畫時,對後印象派畫家塞尚畫風的認識,在自己畫面的結構和顏料肌理的使用頗為特殊,有塞尚早期繪畫受寫實主義風格和馬奈(Edouard Manet)風格影響的痕跡;張義雄完成於1972年的靜物畫,甚至揣摩了塞尚的〈水果盤、玻璃杯和蘋果〉,從畫面色彩和桌布的塊面造形的處理,都神似塞尚的畫。

塞尚這一幅〈水果盤、玻璃杯和蘋果〉被法國野獸派畫家莫里斯・德尼（Maurice Denis）當作主題畫入他的〈向塞尚致敬〉（*Homage to Cézanne*）的作品裡，畫中德尼畫了一群畫家和畫家的朋友圈聚在畫商沃亞（Ambroise Vollard）的店裡。置放在畫架上的〈水果盤、玻璃杯和蘋果〉代表塞尚的蒞臨；雷諾瓦（Pierre-Auguste Renoir）和高更，也被德尼以作品掛在這幅畫裡的後方背景深處，表示德尼對高更和雷諾瓦的敬意。實際上，畫家高更曾經是畫架上的塞尚作品〈水果盤、玻璃杯和蘋果〉的持有人。

〈向塞尚致敬〉畫裡，象徵主義畫家魯東（Odilon Redon）站在畫面最左方，占據重要的位子，而且所有出席與會者的目光均投射到他身上，似乎被賦與極高的尊榮。魯東正在傾聽站在他對面的塞胡西耶（Paul Sérusier）的談話。畫面還有畫家波納爾（Pierre Bonnard）和畫商沃亞及其他人。賽胡西耶正是法國那比派（The Nabis，又稱先知派）的色彩魔術師，1888年他與高更在阿凡橋（Pont-Aven）受高更色彩理論影響之下所畫的取名為〈法寶〉（*Talisman*）的畫面狀似風景畫，有一排黃綠色和金黃色的樹木在蜿蜒的水邊堤防下倒影成為美麗的色塊。這讓人不禁聯想到高更對年輕的藝術家所說的話：「繪畫是平面上的諸多色彩以某種秩序的組合；色彩應組合在某種美感的秩序之下。」德尼也說：「一幅畫在成為可辨認的某一主題之前，畫面就只是各種名稱的顏料在某種秩序下的組合。」從這種理論來理解塞胡西耶的〈法寶〉應該可以使人對真相大白，原來〈法寶〉這幅畫是畫家在高度的色彩和藝術理論下具有神祕和某種魔力的實驗品，正如其原文在古希臘文「telesma」和阿拉伯文「tilsam」的驅魔避邪之神祕物的原意。繪畫要趨吉避凶，畫家最好逃避固有色的羈絆。

在純粹畫室習畫的半年時光，張淑美摸索出自己的創作道路，而這也是張義雄老師教會她的最重要的事。張淑美記得有一次老師即將前往日本開個展，行前先在臺北中山堂展出作品。她騎著腳踏車去到會場，正準備進場時恰好遇見老師，但老師擋在門口，還說：「我展

[左圖]
德尼，〈向塞尚致敬〉，1900，
油彩、畫布，180×240cm。

[右圖]
賽胡西耶，〈法寶〉，1888，
油彩、畫布，27×22cm。

出這些畫是要賣的，你不要來看」；張義雄老師竟然要她別進去看
展，原因是不希望她的創作受到老師影響。十足的張義雄脾氣和個
性。純粹畫室的課堂上，張義雄再三叮嚀張淑美，「畫圖啊，不好
模仿別人，一定要找到自己特色，勇敢發展出屬於自己的風格。」
為此，張淑美回憶張義雄在純粹美術補習班並無陳列自己的畫作，
可能也是不願意學生模仿。張淑美記住老師的教誨，潛心追尋自己
想要的作品風格，漸漸領悟出創作的真諦。她為當時的畫作〈靜
夜〉(P.46)所寫的詩，正好貼切道出年輕畫家因創作而充滿欣喜的心
情：

> 夜深了，但仍很興奮
> 在暈暗的燈光下
> 老畫家諄諄的教誨
> 引導我踏入創作的另一境界
> 買不起畫布以甘蔗板充數
> 滿足我追尋美的願望
> 在寧靜的夜晚另有一番甘美

張淑美，〈靜夜〉，1958，
油彩、甘蔗板，45.5×53m。

　　早在張義雄那個年代，在藝術的教學上老師要求學生不要模仿老師
的風格，是一種藝術學習的崇高精神，在歐洲19世紀末葉，著名的例子
是馬奈並未遵守老師庫蒂爾（Thomas Couture）的古典人物畫風，而朝向
馬奈自己認知的現代性；象徵主義畫家摩洛（Gustave Moreau）要求學生
不但不要學他，而且要發展出每個人的樣貌。馬諦斯便是在摩洛畫室學
習出身而能開創出一番新風貌，成為野獸派的重要畫家。當然馬諦斯是
在更大的環境下被啟發的：前有高更和那比派的色彩理論，後有野獸派
畫家德朗（André Derain）和弗拉曼克（Maurice de Vlaminck）的切磋，

他們個人固然是成功地在藝術上建立了風格，但更大範圍內他們有一個集合體的身分——野獸派畫家。以這種「藝術來自藝術」的學習包含了對藝術家精神、文化、傳統和社會的學習，知道藝術家的精神風範和藝術的高度，這或許是張義雄自身之所以在艱困的現實人生中，無論如何也要做為頂天立地的藝術家的高度典範。從這一點而言，張義雄對學生所說的「不要模仿別人」的意思，應是指不要在繪畫的形式上去複製別人的樣貌。

跟張義雄學過畫的學生，果然在繪畫上各有面貌；學生與他保持親切互動，但就畫壇的影響力而言，他沒有宗派門徒的簇擁，仍是屬於瀟灑的獨行俠。為了生活所需，他在公園與街頭幫人畫像、剪影，以這種最直接的藝術接觸，容忍地生活；他的生活姿態極低，而藝術創作的天地變得很廣。他把追尋藝術的強烈意願，內化到成為一種生活習慣的層次，在生活環境中面對艱難並不減對藝術的熱情。他的小畫乾坤蘊含構圖和明暗布局的道理，不斷地以小畫面創作的形式，演練他作為一個畫家優雅閒適的身段；雖然他的經濟生活與此形容正好相反。藝術的實踐對張義雄而言變成一種持續到晚年的生活態度；然而年輕的他性情未必如此怡然自得。

在張義雄的回憶談話中，提及少年時期情感豐沛的往事。中學時期對於同性朋友的仰慕，帶來學業留級與失去和朋友相聚的雙重糾結壓力。這種帶著直接卻又含蓄的情感表達，從張義雄靜物畫中的瑰麗色彩洩漏了一點痕跡，充滿情感的聯想特質：色彩與色彩之間的色價關係或色調的鋪排節奏，帶著陰翳婉約的美感；溫柔而不陽剛的細膩用色，顯得特別清麗不俗。

張義雄，〈吉他〉，1956，油彩、畫布，99.5×80cm，臺北市立美術館典藏。

從創作的心理而言，張義雄的靜物畫有高度的寂寞情愫傾向，在靜物畫中顯示出安靜與淡淡的哀愁。他的靜物畫不是日常生活的流水帳紀錄，或許更多的是情感的寄託。因此他削減繁冗，把靜物畫裡的元素降到最低，不以繁文縟節說明，但求召喚知音的解讀與珍惜，使他的靜物畫迴異於日治時期臺灣畫家沿襲下來的靜物畫風格。

張義雄色彩情感的魅力讓人不禁聯想到高更指導年輕那比派藝術家所說過關於色彩關係的話：畫家的主要任務，是將畫面上的諸多色彩加以調配、組和，使符合某種美感秩序。受高更影響的野獸派畫家德朗、弗拉曼克、馬諦斯都把色彩的使用推向新的境界，瓦解了物體固有色的概念，也拋棄了印象派科學主義的企圖。

張淑美，〈聚〉，1964，
油彩、畫布，45.5×53cm。

張淑美，〈戀〉，1965，
油彩、畫布，100×72.5cm。

　　野獸派的畫面走向有強烈情感訴求的效果，可說色彩主導了造形。這不同於強調素描為重歐洲新古典主義以完成精準輪廓線之後，再進行填彩賦色的傳統做法；反之，色彩表現為主的造形手段，肯定色彩本身就足以觸動感受，而不只是標記現象。因此，張義雄使用的黑線，不應被視為古典繪畫中所謂的輪廓線，也不應被當作是物體在三度空間中隨著光影變化，在視覺影像中隨著物體的凹凸起伏而改變的有機結構。黑線有強烈的裝飾造形作用，脫離印象派的感官效果的捕捉。

　　西方藝術自巴洛克繪畫以來，透過明暗和氣層透視法，使物與物之間的界線消弭，物體之輪廓線開放融合到背景的空間中。因此，物之不受光面通常薄塗顏料、受光面厚塗製造肌理的做法，為古典油畫的典型技法，有光滑細緻的效果。當野獸派的色彩極度平面化與裝飾

化之後，黑色線條或塊面既可能被做為指涉物體之輪廓，和做為輪廓與背景之中介拉扯的關係，它既非物自身的構件，也非附屬背景空間的元素。在符號學理論上，符號作為事物自身以外表徵事物之功能，在此遭遇了矛盾。黑線在此既可能是水果靜物的輪廓，也可能是背景空間的轉折面或陰影；當幻覺的空間消失，取而代之的是一種平面性。這種做法可以解釋為何張義雄厚愛畫刀的平塗，對簡化過後的平面，以黑線去做唯名論的辯證，強調物之殊相地位，實則以這種黑線孤立物象與背景的關係的作法，把一而再、再而三用畫刀堆疊出來的筆觸做了收斂，收納在他命名的靜物身上。

受野獸派影響，張義雄拋棄了物體固有色的概念，反而以同明度的對比色用在物之不受光面，不致使顏料因用了黑、灰均勻調合，而讓畫面失去色彩光澤。使用厚塗的油畫顏料肌理顯示對20世紀現代藝術的認知：材質肌理可為美感造形本身，意即材質與肌理或可為藝術表現自身之目的，有別於古典繪畫以說教的內容和深遠的畫面空間做為再現準則。當畫刀筆觸重複落於命定的畫布區塊，探索不可知的下一個時刻時，他所專注的或許已經超越對於物之外貌的關心。然而，不可否認的是，他對於題材的選擇也有某種程度的堅持。從色彩探討張義雄繪畫的瑰麗性格之外，以題材的符號象徵解讀繪畫的涵義似乎是另外一條途徑。就色彩和畫刀的使用而言，張淑美看見了張義雄的畫魂。

初試啼聲・女青年畫家

受張義雄繪畫風格影響，張淑美在1960年代之前在畫面中的物體外邊緣以畫刀畫的黑色輪廓，不但有張義雄的神韻，甚至色彩還更加潤澤沉鬱，有少年老成的味道。加了黑線的靜物畫沉穩而熟練的出現在1958年至1960年間，甚至延續到師大藝術系時的早期靜物畫。這時期的靜物畫裡的瓶花桌布和水果都是張淑美在沒有靜物擺放在桌檯的情形下就可以創作出來的，它是一種感情的詩意和文學性很強的畫面，而此時期的

張淑美，〈自畫像〉，
1961，油彩、畫布，
72.5×60.5cm。

　　張淑美也醉心於自畫像系列的創作，或有如神話裡水仙之神納西瑟斯的自
戀情節。

　　在張義雄的鼓舞下，張淑美於1958年首次以油畫作品〈靜物〉入選全
省美展，而另一幅〈藍色的回憶〉則入選「臺陽美術展覽會」，可惜此
畫毀於水患已不復存在。1980年張淑美以此畫題，又畫了一幅〈藍色的回
憶〉(P.145)。1959年以一幅〈自畫像〉(P.8) 參加省展，獲得全省美展油畫優

張淑美在純粹畫室期
間畫的油畫。
張淑美,〈靜物〉,
1958,油彩、甘蔗板,
45.5×53cm。

秀作品獎,成為畫壇矚目的新起之秀。全省美展的肯定讓張淑美信心大
增,自此醉心油畫創作。隔年的作品〈思〉又獲得全省教員美展第三

【關鍵詞】 水仙之神納西瑟斯(Narcissus)

　　在古希臘神話中,納西瑟斯是河神西非塞斯(Cephisus)與水澤
女神里瑞歐普(Liriope)的兒子,長相俊秀,眼神有如晨星般燦爛。
納西瑟斯年幼時,西非塞斯與妻子向祭司探詢孩子的未來,祭司強
調納西瑟斯若能一輩子不照鏡子,便能長壽以終,因此,長大後的
納西瑟斯總是能從他人的讚美中得知自己擁有一張俊美的臉龐,卻
從未見過自己的容顏。然而,在一次打獵的歸途中,納西瑟斯在池
水中看見了自己英俊的樣貌,而迷戀上了自己的倒影,導致他從此
無法離開池塘,最終憔悴而死。水仙之神納西瑟斯在西方文藝典故
中被標誌為自戀或顧影自憐。

卡拉瓦喬(Caravaggio),〈水仙〉,1598-1599,油彩、畫布,122×92cm,
羅馬古代藝術國家畫廊典藏。

張淑美，〈訴〉（自畫像），
1962，油彩、畫布，
72.5×60.5cm。

［左圖］
張淑美，〈玫瑰〉，1962，
油彩、三夾板，53×45.5cm。

［右圖］
張淑美，〈自畫像〉，1960，
油彩、三夾板，33×24cm。

張淑美，〈花〉，1961，
油彩、三夾板，38×45.5cm。

名，並且應邀參加美國新聞處的「中國青年畫家展」。

1960年，張淑美二十三歲，已在中山國校服務三年的她，年年

張淑美，〈臺北植物園〉，1961，
水彩、紙，39×54cm。

考績皆為甲等，又以繪畫專長在藝
壇大放異彩，本來可以在學校行政
方面發揮，日後擔任校長，但她有
意繼續深造，且符合當年保送就讀
師範大學必須以全班第一名畢業的
規定，獲得省北師的推薦，保送就
讀師大藝術系。1960年，張淑美的
身分從國民學校老師轉換為藝術系
大學生，在藝術生涯的大道上，她
又往前邁了一大步。

3.

藝向堅定：就讀師大藝術系

臺灣光復後，1946 年 6 月成立臺灣省立師範學院，接受臺灣省立臺北高級中學的校舍與設備。1955 年改制為臺灣省立師範大學。1967 年 7 月，改制為國立臺灣師範大學。1946 年美術學系前身勞作圖畫科成立，1947 年首屆招收四年制新生，1949 年勞作圖畫科改名為藝術系，招收四年制大學新生，1954 年和平東路的校本部二進大樓「普字樓」（普通大樓）頂樓增建三樓教室共八間，分配作為素描、水彩、國畫、油畫等專用教室，藝術系已初具規模，這個歷史建物級的古蹟教室一直是藝術系的家，直到新建系館在師大路 1 號落成啟用。

[本頁圖]
1962 年，張淑美與自己的作品合影於長風畫會畫展會場。

[左頁圖]
張淑美，〈自畫像（三）〉（局部），1964，油彩、畫布，80×60.5cm。

57

1956年，臺灣師範學院藝術系師生合影。前排：廖繼春（左2）、孫多慈（左3）、袁樞真（左4）、虞君質（左5）、劉真校長（左6）、黃君璧（左7）、陳慧坤（右5）、莫大元（右6）；中排：馬白水（左5）、林玉山（左7）等。

紅樓新聲・頭角崢嶸

　　1946年美術學系前身勞作圖畫科成立。1947年首屆招收四年制新生二十四人，科主任為莫大元；同年獲聘至勞作圖畫科任教的有陳慧坤和廖繼春。1949年勞作圖畫科改名為藝術系，招收四年制大學新生，因此1951年6月勞作圖畫科畢業前夕的大合照，出現大學部本科生參與教師歡送勞作圖畫科學長的畫面，出席的老師有莫大元、黃君璧、溥心畬、廖繼春、孫多慈、袁樞真、黃榮燦等。稍早在這張大合照之前，1949年勞作圖畫科教師在一場聚餐的照片中出席的有科主任莫大元、陳慧坤、廖繼春、黃君璧、馬白水、張義雄、施翠峰等人。1953年起陸續聘進林聖揚、儲小石；1951年朱德群、張德文；1953年金勤伯、闕明德；1955年孫家勤、劉文煒、鄭月波；1956年林玉山（本名林英貴）、尚文彬、張道林；1957年王建柱、陳銀輝、傅佑武；1959年梁秀中；1962年郭軔；1963年李石樵。不過其中1950年張義雄離職、黃榮燦因二二八事件橫遭逮捕遇害、1963年溥心畬逝世，之後聘進吳詠香兼任國畫課。

　　張淑美於1960年入學至1964年畢業，所遇師資可謂美術界翹楚。在師大藝術系既有的師資，有畢業自東京美術學校的廖繼春、陳慧坤，也有非東京美術學校而實際學貫東瀛的林玉山、莫大

1950年，省立臺灣師範學院第1屆藝術系全體師生歡送專修科畢業同學紀念合影。坐者一排左起：黃榮燦、孫多慈、廖繼春、溥心畬、黃君璧、莫大元（右3）、袁樞真（右1）。

元,也有壯遊過中國大江南北的黃君璧、馬白水和名門之後的孫多慈、袁樞真,這些師資的一舉一動可說是藝術界的焦點,更何況1957年起,我國參加巴西聖保羅雙年展的過程中,這些師大老師獲邀負責審查和展出作品,給學生身教和藝教,在這種情形下,張淑美就讀師大期間,在穩定的創作練習中帶有一絲西方現代藝術的冒險精神。她學習過塞尚和立體派畫家的造形精神,留意過巴黎畫派的莫迪利亞尼,以及羅蘭珊的風格,這使她的繪畫風格在敍事性和造形的純粹性之間產生競合與取捨。

1954年,師大在學校二進大樓「普字樓」二樓頂上增建了一個樓層,藝術系在三樓獲得八間教室;教室為木地板,將木板釘在木樁和木條的地板上,走起路來空隆空隆作響,很有藝術教室的感覺。許多學生都擠在這有限的空間上課,走進走出,認識許多學長姐和學弟妹。可惜張淑美大學期間四年全住家裡,對系上八卦消息較少機會認識,這或許也造

【關鍵詞】袁樞真(1912-1999)

袁樞真出生於浙江,1933年考入上海新華藝術專科學校,1934年赴日本東京大學美術科就讀,1936年入巴黎高等藝術學院,專攻油畫,作品曾入選法國春季沙龍。1940年返國任教於重慶的國立藝術專科學校,期間作品曾入選第3屆全國美展。1949年來臺後,袁樞真任職於師大藝術系,曾擔任教授、系主任。1979年出版《袁樞真畫集》,精選佳作六十五幅,黃君璧在序言中寫道:「袁教授擅長著色,深淺光暗,調配自然,隨意點染,生氣磅礡,栩栩如活,清新有致,其作品布局均勻,筆力雄渾,得其神妙,不求工細。」袁樞真技法流暢,色彩豐富多變。

袁樞真的作品〈日月潭風光〉。

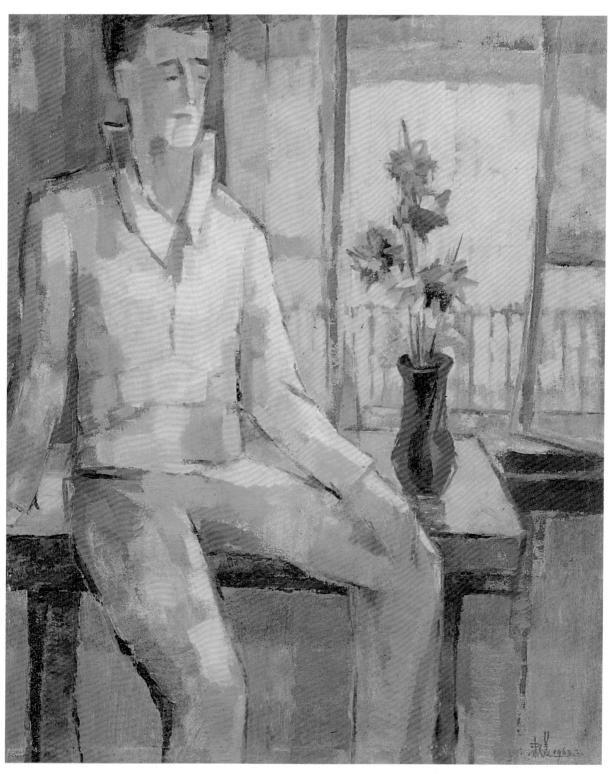

［本頁圖］ 張淑美，〈男同學〉，1963，油彩、畫布，72.5×60.5cm。

［右頁圖］ 張淑美，〈抱琴〉，1961，水墨、紙，尺寸未詳。

成她相對獨來獨往的個性，到教書生涯以至於藝術家的群體活動，她相對的並非十分熱中，只能説是低調的參與。

到師大唸書，重拾學生生活，不再有教職收入，經濟受到約束，但張淑美克服物質環境的考驗，作畫需要基本用具時，她曾向姑姑借錢買顏料，也曾因買不起畫布而撿拾甘蔗板、三夾板充當克難畫布使用。師大一年級系展時，她完成了一幅油畫，卻沒有錢買畫框，於是就撿拾木條釘出畫框。結果這幅畫被省政府教育廳來系上訪視的官員選入當年的收藏名單，藝術系擔心克難的畫框過於寒磣，還特別為那幅畫重新訂製了畫框。

張淑美一開始最擔心的是所學基礎不夠，會跟不上國畫課，然而後來她在國畫領域也有很好的成績。工筆畫課孫家勤老師教工筆仕女人物。有一回系展，張淑美的一幅仕女圖受到一位華僑

張淑美，〈盼〉，1964，
油彩、畫布，60.5×72.5cm。

青睞，特別買下收藏。當時教圖學課的老師莫大元教「用器畫」，在
電腦尚未發明的年代，以手工駕馭鴨嘴筆，將每一道線條畫得粗細相
同，結構穩固精準，著實不是一件容易的事。而張淑美秉持著耐性，
細心描繪完成的作品得到莫老師的肯定。張淑美回想往事，感念所有
教導過她的老師，老師對她的肯定，滋養了年輕的心靈。在繪畫風格
上，張淑美深受老師的影響，但仍謹記每位老師的提醒：藝術必須走
出自己的路。

　　師大畢業那年，她參加國際婦女會舉辦的美術比賽，沒有所需要

[左頁圖]
張淑美，〈褪了色的記憶〉，
1963，油彩、畫布，
80×65cm。

張淑美，〈花與女〉，1962，油彩、畫布，72.5×60.5cm。

張淑美與師大二年級時創作的
半雕塑作品合影。

的大尺碼畫布，張淑美拿了母親的襯裙縫製成一大片畫布，在上頭畫
了油畫作品〈盼〉（P.63），這幅畫後來獲得婦女會頒發的「藍帶獎」，然
因縫線年久出現老化，這件作品現已從中間出現了裂縫。在師大求學期
間，張淑美常撿拾三夾板和蔗板權充畫布，反而給她在不同材質的基底
上做出不同的顏色肌理效果。她曾經將一張展覽過的畫，當作另一張畫
的已打底畫布，畫成，參加展覽之後，又成為另一張新畫的基底，如此
重複畫在同一張畫布上達到五次之多，以至於顏料層很厚，老化的畫布
邊緣支撐不了顏料重量而出現碎裂的狀況。

　　每回師大發下的公費伙食費，張淑美幾乎都用在買油畫顏料和畫框
上。儘管物質生活如此刻苦，她的藝術表現反倒更形富足輝煌：大一、
大二的師生美展皆榮獲版畫項目第一名，水彩作品也入選佳作；大三時
則油畫、雕塑、版畫都獲得第一名；畢業那年油畫又再得到第一名，當
年度雕塑第一名從缺，第二名則頒給張淑美。可以說張淑美在省北師畢

業後到就讀師大藝術系的三年之間，比藝術系同班同學有更多創作經驗的她，很快就虜獲了上課老師的目光而能勤奮創作，並獲得佳績。

在師大的歲月不只造就張淑美成為才氣縱橫的藝術家與教育家，還促成了她的終身大事。她結識了同樣是師範學校畢業後再考入師大藝術系的同學吳新盈。初入學時，吳新盈擔任班長，大一下結束時，吳新盈榮獲系上最受矚目的「黃君璧獎學金」，到二年級時，該獎學金則由張淑美獲得，品學兼優的兩人成為班對。

在師大藝術系的四年時光，是張淑美日後成為畫家與藝術教育家的關鍵。原本對舞蹈、戲劇、繪畫都十分投入的她，在進入師大藝術系後，便專心致力於繪畫；然而，舞者的靈動肢體亦並不因此而埋沒，張淑美大學時期在運動場上展現運動秉賦，還曾在全校運動會中勇奪跳高項目第一名。

張淑美回憶往事，說起當年保送師大必須繳交二百元保證金，因為微薄的薪水三百多元已用於購買油畫顏料和貼補家用而沒有積蓄，她又不敢和家裡開口，親戚們覺得她一個女孩子已當上老師，參加畫展也都可

以獲獎了，自己畫就好，不必再唸大學。如此反覆猶豫、裹足不前，延誤了一、二個星期未到師大報到，幸而有一位初中同學也就讀師大，張淑美向同學的母親借錢繳交保證金後，才得以順利入學。剛進師大的她，時時刻刻告訴自己，能夠再重回校園唸書是何等得來不易的機會，一定要認真學習，全力以赴，即使是學科之外的體育，她也還是勤加練習。為了在運動會上締造佳績，她花了許多時間不斷練習障礙跑、跳高，最終果然在田徑場上

1962 年，張淑美（右 3）於師大運動會獲跳高項目第一名，上臺領獎時留影。

大放異彩。張淑美對於運動項目尚且如此認真，更別說在她一向摯愛的藝術領域裡，是如何卯足全力。

藝術典範如沐春風

　　師大藝術系大師輩出，張淑美受業於黃君璧、莫大元、林玉山、廖繼春、袁樞真、孫多慈、馬白水、王壯為、孫家勤等名師，還有陳銀輝教速寫、鄭月波教設計。林玉山老師帶學生到動物園寫生時，面對移動不定的動物，完全不影響形體描繪的準確性，讓張淑美心生嘆為觀止的佩服，對林玉山的寫生觀領悟於心。

　　張淑美就讀省北師時期便擅長水彩畫，就讀師大藝術系時，立刻引起水彩畫老師馬白水的注意，讓張淑美在他的畫室擔任助教，二年級時水彩畫老師為李澤藩，但張淑美在馬白水畫室持續擔任助教；當時同在馬白水畫室的還有席慕蓉，但後來席慕蓉升大四後就離開了。出生於大

[左頁上圖]
1960 年，張淑美與同學吳新盈合影於野柳。

[左頁下圖]
1962 年，張淑美參加師大運動會跳高比賽時的英姿。

馬白水創作彩陶時的神情。圖
片來源：藝術家出版社提供。

1961 年，張淑美（左 2）和同
學於馬白水老師的水彩寫生
課。

陸遼寧省的馬白水早年為逃避中日戰爭和國共戰禍，以一輛自行車與一身簡單裝備，走遍大江南北寫生，1949年到臺北開畫展時，被師大藝術系延聘為教師後，才接濟滯留大陸的妻兒來臺定居；然而，戰亂中馬白水的女兒橫遭劫押，身陷大陸，未能來臺，馬白水的夫人憂勞成疾，二年後病逝於臺北。因出版畫冊的關係，馬白水認識當時任職於國立編譯館的謝端霞，後來結婚成為馬白水後半生的伴侶和得力助手。

張淑美持續擔任馬白水畫室的助教到四年級畢業，和馬白水夫人謝端霞及其家人熟識；馬白水偶爾出國時，放心地讓張淑美幫忙上課，維持畫室運作。多年後雖然馬白水舉家移居美國，仍然保持聯繫，馬白水夫婦回國展覽時也與她有幾次溫馨的聚會。馬白水在美國過世後，獨居紐約的謝端霞有幾年回臺灣避冬，就住在張淑美家閒置的二樓房子，到臺北時則有廖修平幫她張羅住的地方，直到有一年謝端霞在臺中病倒，張淑美和梁秀中聯絡上馬白水的兒子把母親接到醫院治療。2007年，謝端霞將馬白水的作品捐贈給位在瀋陽的遼寧省博物館，張淑美夥同也是馬白水於師大美術學系的學生吳芳鶯及友人陪同，出席捐贈和畫展開幕儀式。幾年之後，馬白水的家人再捐贈作品給故鄉遼寧省本溪市博物館，則由師大退休的王秀雄教授陪同出席開幕儀式。

回想所有的課程當中，張淑美最認真投入的是素描課。師大藝術系很重視素描課，認為素描是繪畫的基礎，因此從大一到大四都有素描課程。素描課和其他術科一樣，全班分為二組上課，張淑美分在孫

多慈老師的一組，另一組的素描老師是張道林。張老師他到師大任職之前，原是北一女的美術老師，不過未教過張淑美。孫多慈曾受教於徐悲鴻，肖像素描精密典雅，受過嚴謹訓練的她特別擅長人物素描，她在國立中央大學求學時，學習到徐悲鴻的法國古典寫實風，素描線條輪廓因著人的肌肉骨骼結構運筆，變化靈活、明暗調子與質地處理細緻。於師大任教期

張淑美（右）與馬白水（中）等合影。

左起：張淑美、謝端霞、馬白水、楊英風等人合影於 1993 年。

2007 年，馬白水捐贈作品儀式於遼寧省博物館舉行，謝端霞（右 5）、張淑美（右 2）、吳芳鶯（右 1）等人合影於活動現場。圖片來源：吳芳鶯提供。

【 張淑美的水彩畫作品 】

張淑美就讀初中時即喜愛水彩寫生,到北師時期更創作不斷,題材從靜物和風景寫生到即興創
作,在學習油畫之前她的水彩畫技法和表現已經相當的純熟。

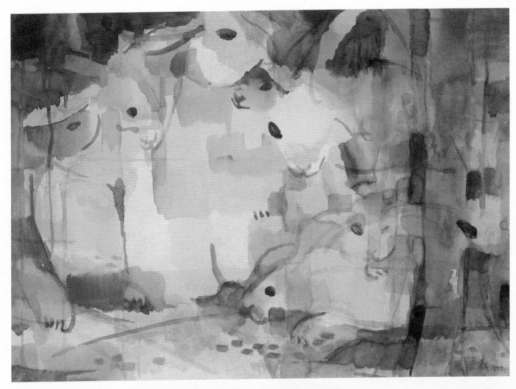

張淑美,〈兔群〉,
1966,水彩、紙,
39×54cm。

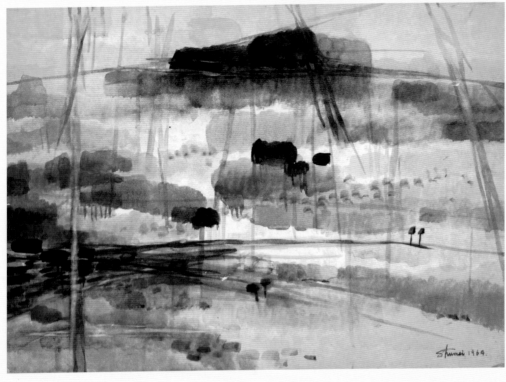

張淑美,〈墾丁〉,
1964,水彩、紙,
39×54cm。

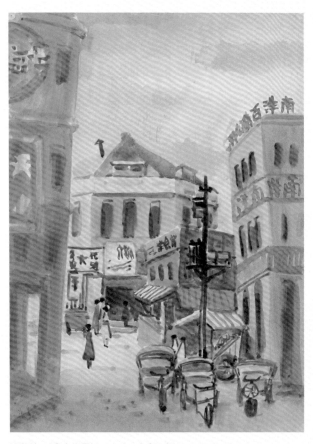

張淑美，〈臺中街景〉，1960，水彩、紙，54×39cm。

張淑美，〈碧潭後巷〉，1962，水彩、紙，54×39cm。

張淑美，〈舟橫〉，1964，水彩、紙，54×39cm。

張淑美，〈小舟〉，1990，水彩、紙，54×39cm。

張淑美，〈靜物〉，1962，
油彩、畫布，45.5×38cm。

[左圖]
1958年，孫多慈創作〈白領結學生
像〉時的神情。

[右圖]
約1964年，孫多慈（右3）與學生
左起：李惠正、施並錫、王庭玫等，
合影於師大藝術系教室。圖片來源：
王庭玫提供。

間，毛筆水墨創作屢見融合中西之佳作，也頗有徐悲鴻兼長中西繪畫的精神，為學生所崇拜。

張淑美在省北師時期勤畫石膏像的基礎，在師大素描課上受到老師的矚目，在人體素描課，師大請來擔任模特兒的是練舞的林絲緞，本身學過芭蕾舞的張淑美對眼前的模特兒就特別有肢體和姿勢美的共感，能把模特兒的身體線條和姿態表達得更好。孫多慈教素描課時也會幫學生改畫，但張淑美的素描並不需勞動老師多少修改，而且作業屢拿高分。1962年孫多慈應當時中國文化學院（今中國文化大學）創辦人張其昀之邀，籌組位於陽明山的中國文化學院美術學系，並出任第1屆系主任，上任時，張淑美和幾位同學的作品曾被孫老師選為布置辦公室和教學空間的示範作品。

張淑美畢業前後，油畫發展和素描的寫實要求似乎分了家，她沒有在光影和顏料肌理上多下功夫，而是在作品內容上追求意境的唯美和詩意的創造。構思一幅靜物畫時，她可以憑想像和經驗完成畫作，不需要實際擺設靜物。完成於1962年的〈白玫瑰〉(P.28)色調溫和穩定，有張義雄影響的影子，畫中花瓶、桌布等造形全都是虛構完成；畫畫的構成就像作詩。

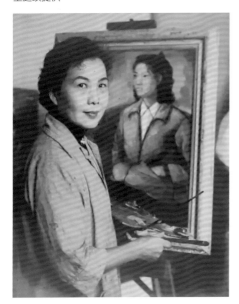

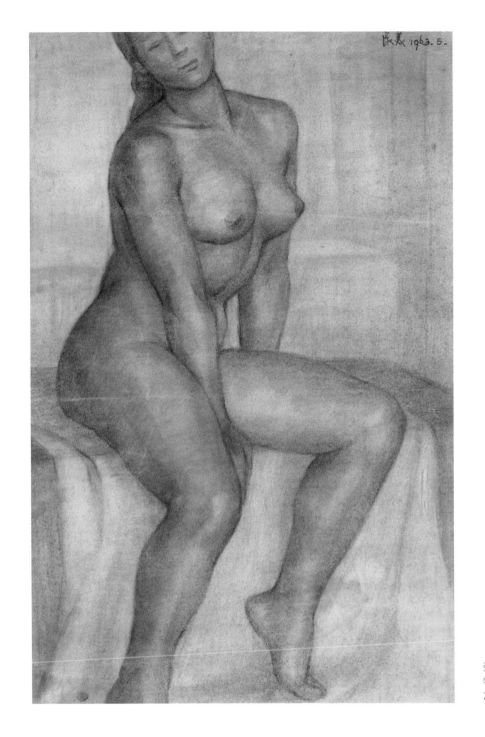

張淑美，〈臺灣第一個人體模特兒〉，1963，炭筆、紙，76×52cm。

廖繼春的影響

　　廖繼春是張淑美三年級時的油畫老師，在張淑美就讀師大之前，早已景仰這位曾經留日的畫家。廖繼春於1924年就讀東京美術學校，1927年返臺後先後任教過私立長老教中學校（今臺南市私立長榮高級中學）、臺南州立臺南第二中學校（今國立臺南第一高級中

學）、臺灣省立臺中師範學校（今國立臺中教育大學）美術師範科，廖繼春和陳夏雨、林之助三位為同事；不過，美術師範科只招生短暫的一年便停招，只有林之助留下來繼續在普通師範科任教。1947年，二二八事件爆發，廖繼春的好友陳澄波慘遭逮捕遇害，給文化界帶來極大震撼，廖繼春也因此鬱鬱寡歡、沉默寡言。事件影響所及，藝術界多畏於白色恐怖，噤聲不語，在創作題材和藝術家身分上，廖繼春表現出有所為和有所不為的尊嚴。廖繼春出現在公開場合時通常著西裝、領帶，十分認同公共形象的現代性表徵，嚴謹中溫和有節，是位謙謙君子。

在教學上廖繼春也很少高談闊論，課堂上他看學生的作品沒有太大問題時，最常給予學生的評語是「按呢就好」，意思是這樣就好，表示作品當下還不錯，或接近於完成。張淑美有時因為老師的鼓勵而參加美術比賽，作品完成時，扛著畫興沖沖去老師家請求指點時，廖繼春仍是說「按呢就好」，這樣就好！

這樣的身教型藝術家最大的好處，是給學生自由發揮的空間，和廖氏自己作品風格給學生的身教。這就是廖繼春的風格。

留日期間原本沒有十分明確的風格傾向的廖繼春，在日本體驗過入選「帝國美術展覽會」（帝展）所獲得的精神鼓舞，和日本二科會，以及獨立美術協會以歐洲前衛藝術為學習目標的改革衝擊，他逐漸鑽研野獸派風格、色彩、筆觸，以及畫法，其成就比起歐洲野獸派而言，毋寧

張淑美，
〈花〉，1964，
油彩、畫布，
38×45.5cm。

張淑美，
〈假日〉，1970，
油彩、畫布，
72.5×91cm。

張淑美，
〈庭院〉，1968，
油彩、畫布，
72.5×91cm。

張淑美，
〈街景〉，1968，
油彩、畫布，
尺寸未詳。

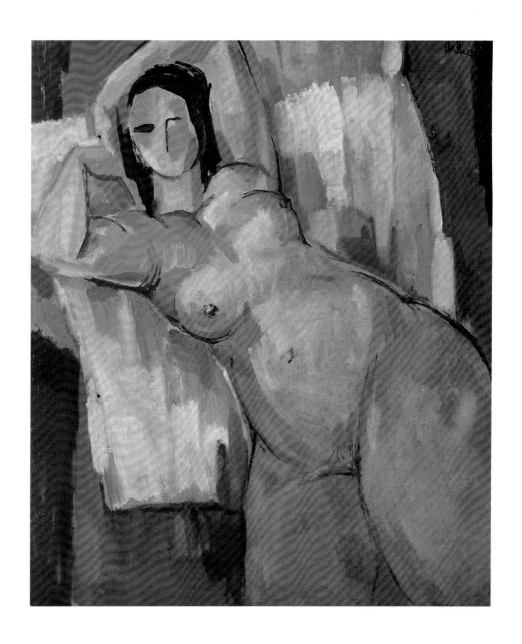

張淑美,〈躺〉,1964,
油彩、畫布,
72.5×60.5cm。

說是日本野獸派的風格。1962年,廖繼春訪美和遊歐參觀各大美術館返國
之後,畫面結構和筆觸、色彩都朝向更自由的畫風前進,作品風格有一種
所謂半抽象的造形。廖繼春的繪畫風格和他教學時的少詞簡語,對學生的
影響是同樣地在潛移默化中達成。張淑美在1963年至1964年間,受到廖繼
春潛移默化的影響,色彩鮮活,筆觸自由鬆散,甚至繪畫落筆的節奏都有
一種韻律的感通。

　　畫於1964年的〈躺〉是張淑美的畢業展作品之一,藍色襯布上模特兒

的身體和畫面背景，都以橘紅色塗滿，膝蓋上方二腿之間原來也只是一片顏料帶過，廖繼春建議張淑美，在人物二腿膝蓋間應該塗上桌布或背景的色相，做出區隔，去除了構圖的曖昧，使畫面穩定起來。另外，署名1969年的作品〈夏〉(P.75左下圖)，一股蘊發於胸中的未安定感卻為廖繼春所讚賞不已，認為這張畫很有韻味。張淑美或許因老師期待過高，或因自己求好心切，這件作品一直處於未完成狀態，直到1969年才完成並簽了名。完成於1967年的作品〈室內〉(P.75右下圖)沿襲這時期的暖色系和輕鬆、脫逸、自由的筆觸，有恢宏大器之風，由此可看出廖繼春的影響不在於話語上的鼓勵，而是在潛移默化中達成。

唯美詩意・醉心裸體畫

　　裸體畫在西方藝術自古有之，文藝復興時期畫家吉歐喬尼（Giorgione da Castelfranco）的〈沉睡的維納斯〉和提香的〈烏爾比諾的維納斯〉裸女畫，建立了「裸像是自然、著衣是文化」的概念，亦即女性裸像被認為是自然美的化身。這種自然美使馬奈1863年發表的〈奧林匹亞〉畫中模特兒的直視眼神和泛黃膚色遭到質疑和惡評，產生一種觀畫態度的質變；衛道之風殃及20世紀初莫迪利亞尼的女性裸像一度在展覽會中遭到卸下，不能展出。然而不可否認的，馬奈所開啟的生活現代性題材和繪畫技法，在19世紀後半葉引起的風潮所及，裸像繪畫如畫家古斯塔夫・卡玉伯特（Gustave Caillebotte）描繪室內擦澡裸男和沉睡沙發上的裸女，已經是十足生活的日常景象，象徵從聖入凡。

　　19世紀末葉到20世紀初期，西方裸體畫藝術的形式由留歐藝術家引入日本和中國。在日本，美術學校和民間私人畫塾，人體速寫（Croquis）研

吉歐喬尼，〈沉睡的維納斯〉，1510，油彩、畫布，108.5 × 175 cm。

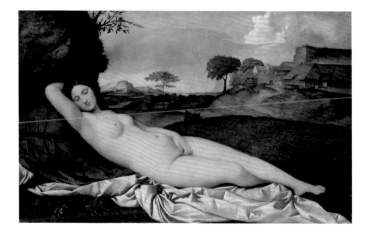

究所、人體素描畫室的普及，被視為藝術現代化的表徵，亦即人體素描被認為是進步的，是當下進行的洋畫所不可或缺的。雖然如此，裸體畫在日本的發展也有過一段曲折。洋畫大家黑田清輝1895年回國展出滯歐時期的作品〈朝妝〉，1901年於白馬會展展出留學法國時期的〈裸體婦人像〉，和隨後在學院課程中以真人裸女模特兒寫生，皆曾經引起社會議論，可見民風對西洋裸體畫仍未能接受。1920年代，裸體畫畫室相對地更為普及，可見從1890年代起的二十餘年間，畫室使用裸體模特兒在爭議中逐漸獲得了認同。至於為什麼一定要畫裸體模特兒，並不是畫家最關心的或能說清楚的問題。西方藝術形式的裸體畫在中國引起的爭議，始於時任上海圖畫美術院（成立於1911年，幾經改名，於1930年改名為上海美術專科學校，簡稱上海美專）院長劉海粟於1915年在課堂公開使用真人裸體模特兒，引起議論者和劉海粟在媒體上的論戰事件。

臺灣留日學生接受日本的學院美術教育，早已視人體裸畫為一種藝術習慣。1926年至1946年間，畫家所創作的裸像畫有明顯的西洋繪畫傳統風格——斜躺的裸婦或放鬆站立的裸女；然而民風淳樸的臺灣社會，

黑田清輝1893年的作品
〈朝妝〉。

【關鍵詞】裸像

　　裸像早自西元前5世紀的古希臘時期以來，便一直成為西方的一項藝術形式，這些人物雕像經常有完美的比例、健美的身材與優雅的動態。英國藝術史學者克拉克（Kenneth Clark）指出，裸像是藝術形式，而非藝術題材。人類裸體本身即是快感的對象，但古典雕刻之美，通常是數的和諧的關係的表現，為一種理想美之概念，因此，裸像之美是建立在對於人體理想美的探索。人體比例的理想美要求建立在「均衡」及「比例」的概念上，這樣的傳統確立了人體美的範準，同時也形成西洋藝術中的典範（canon）。「均衡」（symmertria）的比例具有根本的重要性，尤其針對雕像而言；而「比例」則是關乎人與萬物尺度的和諧。

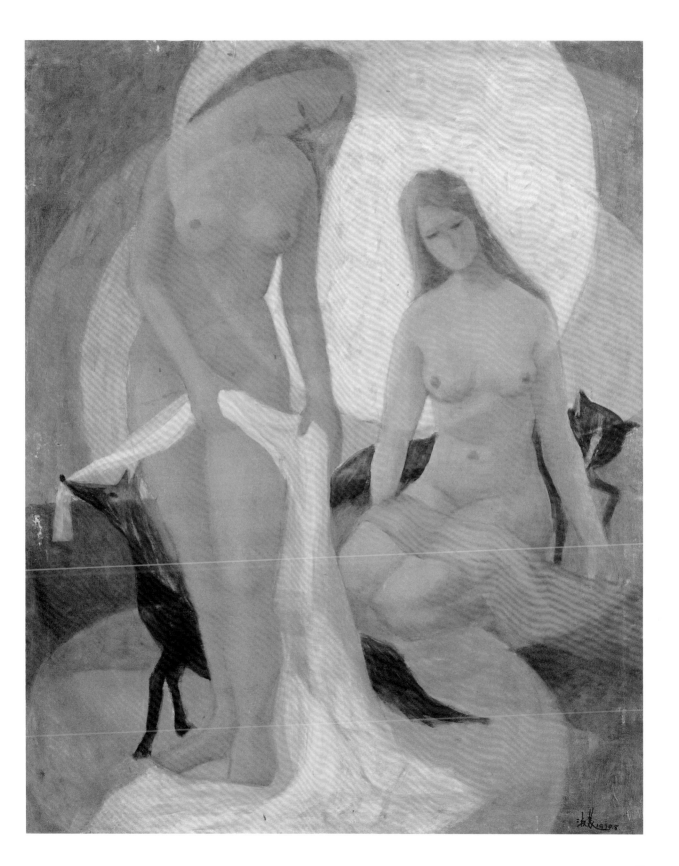

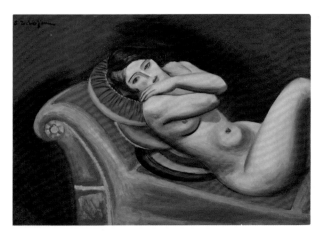

兒島善三郎，〈紅色背景〉，
1928-1929，油彩、畫布，
78.5×114.3cm。

公開展示裸體畫還是一件容易引起騷動的事。

　　1931年，日本第1回獨立美術協會展來到了臺北，展覽作品中，展出兒島善三郎的〈紅色背景〉，以及高畠達四郎的〈構成〉（コンポジション，composition的片假名音譯），這兩件裸女為主題的作品。〈紅色背景〉中的裸女，目光直視著觀畫者，她的手勢、身形與神態，顯示與平時所見的裸體畫面中常有的平靜氣氛不同，它帶有一絲煽情的意味，在預展時便引起臺北州警務部高層的關注。最後，警務部長拍板定案，尊重藝術，〈紅色背景〉與另一幅裸女圖才可照常展出。爾後臺灣的各項展覽裸體畫雖然偶有情色疑慮，甚至引發爭議，但學校在學術自由的保護傘下，繼續素描和油畫課的模特兒寫生。

　　張淑美唸大三時開始有裸體油畫課，三年級油畫老師廖繼春多數安

張淑美，〈暖室〉，1964，
油彩、畫布，73×91cm。

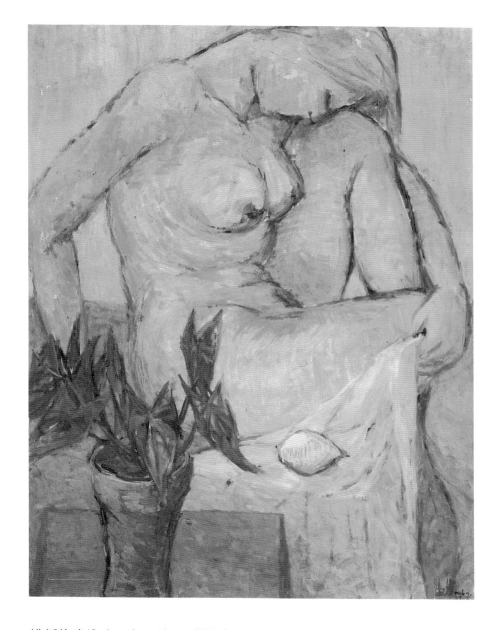

張淑美，〈檸檬〉，1967，
油彩、畫布，91×72.5cm。

排靜物畫進度，偶爾有人體模特兒。那年的系展，她以課堂林絲緞為模
特兒畫了作品〈暖室〉獲得油畫類第一名，全畫以溫暖的黃紅色調控制
全局，色彩與空間巧妙配置，人物眼神深邃迷離。當時的系主任黃君璧
對此作大為讚賞，想把這件作品收為藝術系典藏。然而師大藝術系的制
度規定是只收藏畢業展獲獎作品，並無預算買下當時才三年級的張淑美
作品。於是黃君璧自掏腰包，為藝術系留下這一幅畫。張淑美獲得新臺
幣四百元的潤筆費，這筆可觀的金額在當年相當於一位國民學校老師一
整個月的薪水。張淑美大受感動，自此對畫裸體畫情有獨鍾，且日後醉
心畫裸體畫的同時，亦時常懷念黃君璧老師當年的鼓勵。

　　四年級油畫課老師袁樞真課堂上安排較多人體寫生。袁樞真幼年

時家世優渥，婚後丈夫仕途順利；她行事灑脫、不拘小節。袁樞真早年曾留學東瀛和法國，多重的學習背景和人生閱歷，使她的藝術觀和創作常有脫俗的表現。課堂上袁樞真和學生一起作畫時，總是大器地擠滿油畫顏料在調色盤上，下課前沒用完的顏料就大方的讓學生刮進自己的調色盤上，好像不著痕跡地慷慨幫助學生。袁樞真對張淑美的人體油畫的表現也多讚賞，到多年後袁樞真邀張淑美進入臺北市西畫女畫家聯誼會（1993年改名臺北市西畫女畫家畫會），成為師生會友。

從孫多慈的素描課到廖繼春和袁樞真的油畫課，張淑美在人體畫上琢磨出興趣，並自此開啟了她畢生創作的最主要繪畫題材。值得注意的

張淑美，〈裸女〉，1963，
油彩、畫布，45.5×53cm。

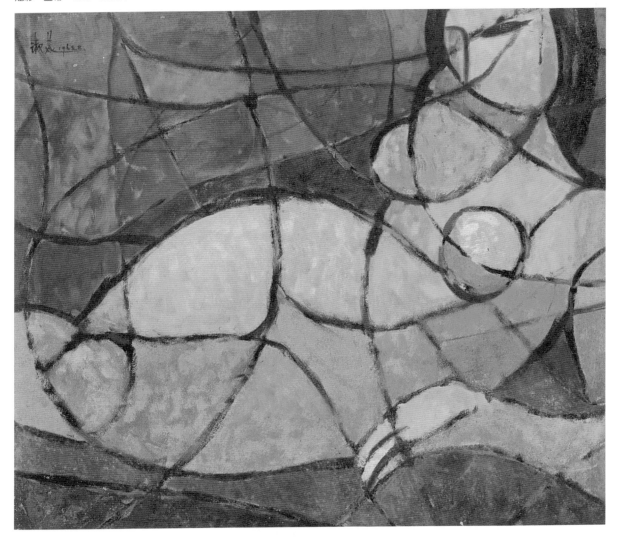

是師大裸體畫課堂的模特兒林絲緞從事模特兒五年後，於1961年以自己
姓名為畫室名稱的身分，在臺北市衡陽路「新聞大樓」舉辦了許多畫家
以她為模特兒所畫的「第1屆人物美術展覽會」，1965年又舉辦了以自
己為模特兒讓藝術家拍攝的人體攝影展。這兩個展覽在報紙媒體上引發
議論風暴，其中男性記者以衛道者之姿態，實則帶著偷窺和猥褻的語氣
所撰寫的文章，把林絲緞指責得一文不值，鄙視的文字顯得十分露骨。
林絲緞引起人體畫是否為色情的議論，令人再一次看見滿足男性偷窺者
猥褻的言語暴力，然而參與「第1屆人物美術展覽會」的廖繼春、孫多
慈、袁樞真這些藝術國度的守護者，對報章文字風暴，自然以氣定神閒
的態度處之。張淑美自當年大二起至畢業後數年之間，林絲緞風波餘波
蕩漾，但她絲毫未受到影響，持續沉醉於追尋裸體畫之美的意志，似乎
隨風而起，揚帆待發。

遇「新派繪畫」浪潮・參加長風畫會

　　1950年代末，受到西潮的影響，「新派繪畫」藝術社團如雨後春
筍一般紛紛成立。1956年以省北師藝術師範科畢業生和軍中文藝青年為

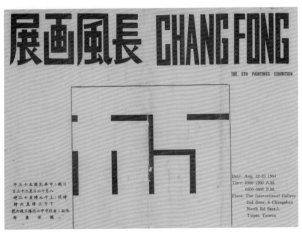

[上圖]
張淑美（左2）於第3屆長風畫展時與畫友張熾昌（右1）、蕭仁徵（右2）、吳王承（左1）合影。

[下圖]
1964年，長風畫展的手冊文宣。圖片來源：藝術家出版社提供。

[右頁上圖]
1958年，張淑美與作品合影。

[右頁中圖]
1960年，張淑美留影於美國新聞處舉辦之青年畫家邀請展。

[右頁下圖]
1958年，張淑美參加長風畫展的抽象作品〈繪畫24-4〉（原作為彩色）。

主、受李仲生指導的青年藝術家成立了「東方畫會」；1957年，受廖繼春、孫多慈等師大老師支持、以師大畢業生為主的青年藝術家成立了「五月畫會」，並於該年第一次展出。這二個畫會的成員探討藝術的純粹性，其所引發的新、舊繪畫思潮辯論，為臺灣現代藝術運動注入了活力，給向來為人所知的舊繪畫形式帶來一種變革的壓力，這種變革的需求搭上被引進臺灣社會的20世紀西方藝術流派，在1950年代的臺灣畫壇萌芽，甚至在1957年至1973年的十七年間，參加第4屆起到第12屆止共九屆的巴西聖保羅雙年展。師大藝術系的諸多教授不但身為評審，有時也是雙年展的參展人。廖繼春1962年訪美遊歐後，在繪畫形式上的轉變傾向於更自由的造形和色彩，而有一種趨近於抽象繪畫的樣式。此外，在國立歷史博物館主辦的聖保羅雙年展檢討會，以及藝術家個別參展雙年展的心得談話等等，似乎令藝文圈產生一種抽象繪畫是當代繪畫的發展趨勢，至少雙年展所見如此的一種聲音。

在這風潮之下，1959年以蕭仁徵為首、成員包括張熾昌、吳鼎藩等人成立了「長風畫會」並於1960年第1屆展出。蕭仁徵1925年生於中國陝西，1969年畢業於國立臺灣藝術專科學校（今國立臺灣藝術大學），致力於現代水墨的創作。吳鼎藩1929年生於上海，1949年來臺灣，師承何鐵華、張義雄諸師習藝。張熾昌1959年以〈春到人間〉獲選送參加聖保羅雙年展，1961年蕭仁徵作品〈災難〉、〈哀鳴〉獲選送參加聖保羅雙年展。1959年至1960年間張熾昌和吳鼎藩為張淑美在純粹美術畫室學畫時的畫友，邀請她參加長風畫會。張淑美就讀師大後仍不時與這群志同道合的畫家以藝會友，並於第2屆長風畫會聯展時展出作品，1962年，

第3屆長風畫會於臺北市南海路的國立臺灣藝術館展出，後來更曾和蕭仁徵舉行聯展。

長風畫會雖無畫壇前輩大老的背書，但領首的成員蕭仁徵頗富開創的實驗精神。在抽象繪畫引導的新藝術潮流下，張淑美在長風畫會展出生平最早的抽象畫。她以水性媒介和灑潑的技巧創作，讓顏料在高速下奔放、交織、抗衡，在形式美感和心靈思想之間互探。不過抽象繪畫自1940年代在歐美衍生自超現實主義的階段，無論是出於逃避政治上麥卡錫白色恐怖主義的理由，或嚮往絕對自由的無政府主義精神，都有他們深刻的社會背景和發展理論，這恐怕不是畫面無形式的構成或非再現之純粹性而已。或許是這樣的原因，長風畫會在1962年第3屆之後趨於緩宕，活動終至停止。而張淑美也因為就讀師大藝術系，有了名師雲集的學習環境，和藝術系當時不鼓勵學生學習抽象繪畫的不成文規定，漸漸淡出抽象畫的世界。張淑美參加長風畫會時，雖有創作抽象繪畫，但隨著長風畫會活動的凋零，張淑美對抽象繪畫的嘗試也告一個段落。

大四即將畢業時，系主任黃君璧賞識張淑美的才華，擬留她在母校擔任助教。然而張淑美與吳新盈已訂下婚約，兩人打算一畢業即成婚，並共赴臺中，因吳新盈已獲聘將到臺中市立第一中學（今臺中市立居仁國民中學）教書。大學畢業後，張淑美揮別師大和自幼成長的臺北，前往新家的所在——臺中。

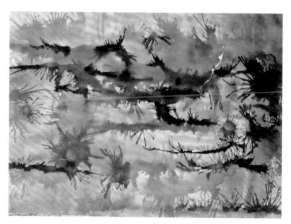

張淑美，〈憶〉，1972，
油彩、畫布，72.5×91cm。

[右頁上圖]
張淑美，〈美的誕生（一）〉，
1971，油彩、畫布，
72.5×91cm。

[右頁下圖]
張淑美，〈美的誕生（二）〉，
1978，油彩、畫布，
尺寸未詳。

在臺中，臺中師範學校校友吳新盈陪張淑美持師大四年就學的成績單到臺中師專謀職，當時朱匯森校長一見這份優異的成績單，大為讚賞，並決定聘用張淑美。臺中師專於1960年領先全臺師範學校，由師範學校改制為三年制專科學校，並於1963年改制為五年制專科學校，專門培養小學師資。張淑美因教學所需，對孩童及幼稚園美勞教學研究投入大量心力，並出版研究專書。

1964年，二十七歲的張淑美任教於臺中師專，往後將四十年的光陰奉獻教育，於2003年以六十六歲屆齡退休，期間為杏壇、藝壇作育無數英才。

4.

沉靜的繆思：醇美、裸真

張淑美自大學畢業後任教於臺中師專，婚後與丈夫合創「盈美畫室」，教學創作，以畫會友。受惠於文化城臺中的人文薈萃，美術風氣鼎盛，加上自己藝術創作的內在驅力，醉心創作成為張淑美的生活重心。穩定教學和創作，累積了數量可觀的油畫。她的裸體畫造形風格顯示得自寫生累積的記憶圖庫，而致完全脫離模特兒的摹寫；另外，她選擇了西方藝術家作品的風格因子，塑造出鮮明的繪畫風格：沉靜醇美和素雅裸真的氣質，如對西方哲學家所闡釋的真善美境界的追尋。

[本頁圖] 張淑美留影於〈峇里花之祭〉作品前。
[左頁圖] 張淑美，〈晨〉，1970，油彩、畫布，80×65cm。

盈美畫室的繆思──
沉浸在亞麻仁油和松節油香

　　1964年張淑美自師大藝術系畢業，與同班同學吳新盈結婚，定居臺中，同時也任教於臺中師專。吳新盈出生於彰化市，父親為布商，從事布疋批發和零售生意，家境小康，但一次颱風吹翻了從大陸載貨來臺的貨船，布疋全部落海，家裡幾近破產，於是選擇就讀臺灣省立臺中師範學校（臺中師專前身），和張淑美同屆都是1957年畢業。師範學校畢業，並在國民學校教書滿三年後，吳新盈參加大學入學考試，原可錄取國立成功大學建築系，但考慮到經濟問題，選擇就讀公費的師大藝術系，成為張淑

［左圖］
1973年，張淑美與孩子們合影於公園。

［右圖］
張淑美與兒子吳俊輝合影。

左起：張淑美次女吳雅玲、張淑美、先生吳新盈、長子吳俊輝、長女吳雅珍合影於彰化田尾。

美的同窗。兩人因為都是師範學校畢業生，比同班級裡面由高中考大學的其他同學年紀大了三歲，舉止相對穩重的他們成為班對。畢業前夕，吳新盈的母親過世，既然在畢業前已許下婚約，長輩同意讓他們依照民間「娶入門、送出山」的習俗，在母親尚未出殯前辦理結婚。

倉促間結婚，張淑美並沒有準備一般新娘婚禮所穿的新娘裝，而是由吳家準備了大紅的洋裝，但她不喜歡大紅而改著粉紅洋裝，當然也沒有喜宴的宴客。因為結婚時經濟拮据，他們為了就近兩人所任教的臺中師專和臺中市立第一中學，向吳的叔叔借住位於臺中市五廊街的警察宿舍，距臺中師專校園和臺中市立第一中學都在步行七、八分鐘的距離。長女吳雅珍和次女吳雅玲都出生在五廊街。隨後吳新盈獲得在臺中市立第一中學分配的宿舍，搬入新家，直到在自治街自己起造房屋。長子吳俊輝出生時，自治街的新房已經落成。張淑美在身兼教師、畫家、妻子與母親的多重角色中努力取得平衡。

姐弟三人就讀的臺灣省立臺中師範專科學校附屬小學（簡稱臺中師範附小，今國立臺中教育大學附設實驗國民小學）距離家裡一公里遠，大姐吳雅珍帶妹妹和弟弟上下學；大姊小學畢業後，張淑美接送女兒和

兒子上下學。藝術家的日常生活，周旋於市場以及學校，日復一日，直到兒子高中畢業，到臺北讀大學。吳家姐弟小時候都很獨立，成年後表現出類拔萃，長女任教大學舞蹈系、次女任教大學應用外語系、長子吳俊輝獲得英國劍橋大學天文物理學博士學位，曾在美國加州柏克萊大學做博士後研究，之後任教於國立臺灣大學物理學系，曾獲政府借調出任我國駐英代表處科技組組長。隨吳俊輝駐外的兒子又繼承父親的興趣，就讀劍橋大學物理系，成為父親的學弟。數十年來，在繁忙的教職與母職之間，張淑美創作不斷。當繆思在深夜降臨，正是她許自己一個平靜的夜晚時光，讓彩筆捕捉詩意，讓色彩澎湃地潑灑心靈與畫布。

吳新盈在臺中市立第一中學擔任美術老師七年之後，依其人生規畫辭去了教職，跟隨從事土木工程承包商的姊夫學習土木建築工作。在工地上從頭學起，包括板模技術、泥水圬鏝、材料估價、工時管理等工地營建管理的工作經驗和知識。當財務足夠負擔以後，1970年購地自建三層樓公寓作為居家和畫室。新建的房屋牆壁留有方形的壁龕，安置小型雕塑作品。最初，住家毛胚完成還沒進行粉刷和裝潢，張淑美就在住家三樓的未來畫室邀臺中的畫友畫人體模特兒。

[左圖]
張淑美1977年留影於盈美畫室。圖片來源：藝術家出版社提供。

[右圖]
張淑美在盈美畫室中與作品〈花月頌〉（1986）合影。

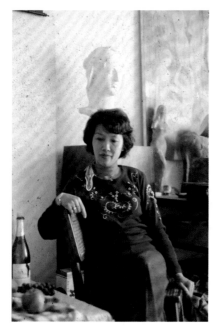
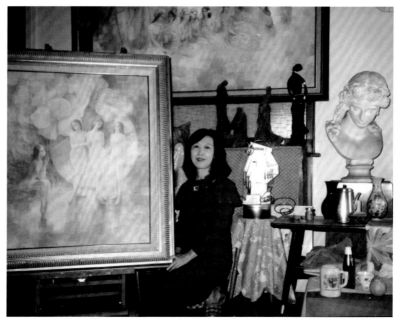

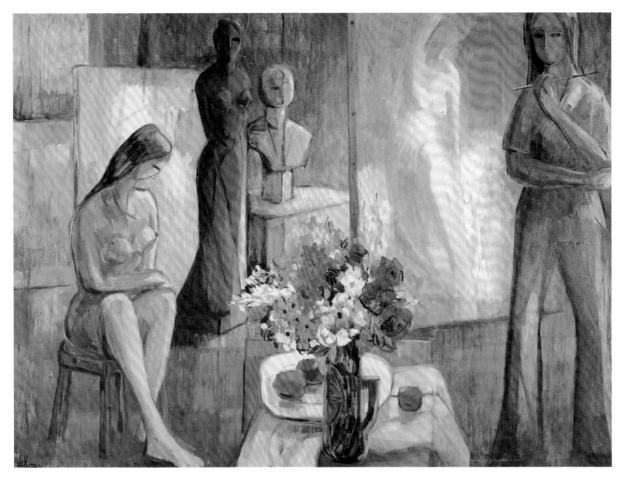

　　新房落成後，張淑美和吳新盈以兩人名字當中各取一字的組合，創立「盈美畫室」，與一群愛好藝術的朋友共同追尋夢想。他們就讀師大藝術系時的國畫作業上出現「畫於盈美畫室」題款，是他們畢業多年後補題。盈美畫室面積大約十幾坪的空間，同一個樓層有房間和儲藏室，面東而建，夏天時陽光充足，因此上課時間以週末的下午為多，張淑美多選在夜間創作。牆上有鐘擺擺動的時鐘，和壁龕裡的石膏像，以及貼在牆上的石膏像素描，還有張淑美的油畫作品，空間裡瀰漫著揮發在空氣裡的亞麻仁油和松節油的香氣，帶有一種神祕和安靜的氣氛。

　　畫室是張淑美的工作室，但也有準備考大學的高中生、臺中師專的學生，以及社會人士來上課。筆者就讀臺中師專時，曾經在1975年至1978年間於盈美畫室受教於張淑美老師，其他臺中師專的學生還有黃位政、莊彩琴、侯禎塘、溫惠珍、鄭明憲、張琴中等。高中生在盈美畫室學習素描、水彩的有薛保瑕、蕭寶玲。盈美畫室

以外，張淑美指導臺中師專西畫社社團和課堂的學生有蔡維祥、莊明中等，他們後來幾乎全部從事教職和藝術創作。

其中侯禎塘後來擔任臺中教育大學教授、副校長，黃位政任文創系，莊明中、蕭寶玲任美術學系教授、系主任，鄭明憲任彰化師大藝術教育研究所教授。莊彩琴任教高雄市中正高工，薛保瑕則為臺南藝術大學教授、國美館館長。

吳新盈自轉入營建業以後便甚少作畫，但當年勤繃畫布、帶小孩，讓張淑美得以專心創作。2000年前後又造兩幢各七層樓的住宅大樓，老盈美畫室的時空光暈停留在回憶，它孕育了張淑美一生最精彩的創作。張淑美畫過好多件以畫室為題的作品，上頭印刻著多面的生命的軌跡和無盡的夢想。2005年起，張淑美指導身障人士口足畫家，意在發掘和鼓勵身障人士藉著自身的繪畫技能謀生，取名「璞玉畫室」，璞玉畫室名符其實，成為張淑美以畫會友和從事社會慈善工作的基地。

[上圖]
張淑美，〈倚〉，1969，
油彩、畫布，60.5×72.5cm。

[下圖]
張淑美，〈冬〉，1971，
油彩、畫布，53×65cm。

素描和色彩：造形語彙

風帆已滿，從師大航向臺中，張淑美腦海裡所蘊含的創作衝動，從醞釀到圓熟地在畫室裡完成；筆下體態優美的女性形象，她畫千遍也不厭倦。她開創了獨特的個人風格：簡化了人物五官，沒有光影漾動的眼球，而以一筆簡化，傳達出深邃的神祕眼神；沒有嘴形和雙唇，狀似沉靜卻以一種共感訴說情感。如此的沉靜仙子，誕生自水仙之神納西瑟斯望見水中的倩影而顧盼自憐，張淑美說：

> 沒有畫人物的嘴形和雙唇是考量畫面的和諧，因為當初在畫自畫像畫時，在清瘦的臉龐畫上嘴巴雙唇，看起來顯得過於突兀，

[左頁上圖]
張淑美，〈畫室（二）〉，
1973，油彩、畫布，
91×145cm。

[左頁下圖]
張淑美，〈畫室（三）〉，
1982，油彩、畫布，
91×116.5cm。

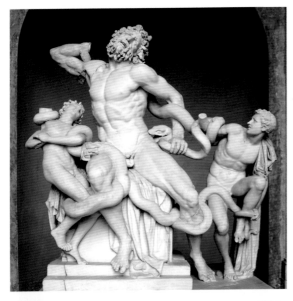

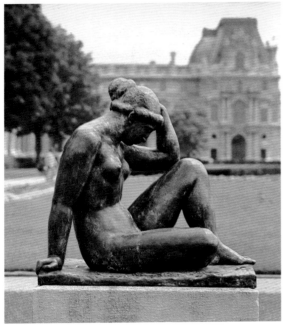

[上圖]
拉奧孔群像的雕刻家為 Agesander、Athenodoros，以及 Polydorus，〈拉奧孔〉像，西元前 20-160，大理石，高 242cm，梵諦岡博物館典藏。

[下圖]
麥約，〈地中海人〉，1902-1905，銅，104.1×114.3×75.6cm，巴黎杜樂麗公園典藏。

與其他五官不成比例，破壞了畫面的和諧，試著不畫嘴巴，卻更突顯眼神的深邃與沉思的氣質⋯⋯。

　　基於視覺和諧的這個考量，這讓人聯想到18世紀德國美學家萊辛（Gotthold Ephraim Lessing）在《拉奧孔》（Laokoon，又譯《勞孔》）一書中所說的，〈拉奧孔〉（Laocoön）群像雕刻中祭司被蟒蛇纏繞時痛苦地哀嚎，在作品中似乎只見微微張嘴，像是痛苦過後的喘息。溫克爾曼（Johann Joachim Winckelmann）說，拉奧孔如此是表現出堅強的自制（stoic），到了幾乎是喜怒不形於色的程度。但萊辛反駁說，雕刻家之所以採如此口形微張的設計，是藝術家出於美的考量。試想拉奧孔哀嚎時盡可能的張大了嘴，讓觀者看見的將只是一個大黑洞。

　　自古希臘先哲柏拉圖（Plato）提出人的五官感知當以視覺列位第一；以眼球的體積和眼球的黑褐色澤的分量，嘴和唇形在臉上的色澤相對清淡許多。藝術家的造形風格有如每個人自己的筆跡一般，繪畫有獨特的繪畫特徵。張淑美的自畫像和詩畫題材的仙女，出現沒有畫嘴巴的人物造形，但對於特定風土民俗的人物畫，還是會出現嘴形的描寫，顯示她對人物和人體畫的造形區隔；她的自畫像如著衣的仙子在水面鏡射的倩影。

　　張淑美居住臺中，投入新的工作和生活環

境，畫室成為心靈棲所。沒有臺北的師友給予意見，在這裡她往內心深處去探索思想的波濤。開始建立人物造形上顯示極端張力的造形語彙，來自對文藝復興和19世紀藝術造形的探索：從肩膀沿著細長脖子到人物的頭和髮，彷彿眼前閃過米開朗基羅、麥約（Aristide Maillol）和羅丹（Auguste Rodin）的雕像裸體繆思。

[上圖]
張淑美，〈流〉，1975，
油彩、畫布，72.5×91cm。

[下圖]
米開朗基羅，〈夜〉，
1526-1531，大理石，
155×150×194cm，
佛羅倫斯聖羅倫佐大教堂
（Basilica di San Lorenzo）
典藏。

歐洲前衛藝術的造形影響

20世紀初期歐洲前衛藝術在表現主義、立體派和野獸派的影響下，傳承和旁生許多流派，巴黎成為世界藝術中心。隨著一次世界大戰的影響，從歐洲前往美國紐約的藝術家將前衛藝術精神帶進美國。紐約現代美術館（Museum of Modern Art）首任館長巴爾（Alfred H.

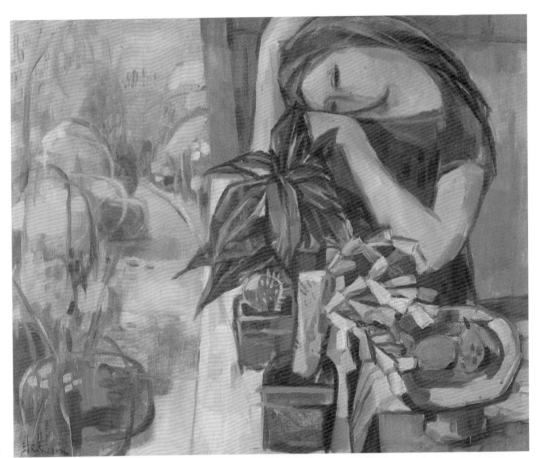

張淑美，
〈倚待〉，1965，
油彩、畫布，
60.5×72.5cm。

張淑美，
〈藍色的話〉，
1970，
油彩、畫布，
80×100cm。

Barr, Jr.）慧眼獨具，引介、催生歐陸現代主義繪畫在美國的發展，蔚然可觀。張淑美成長的年代，正是西方現代藝術思潮被蓬勃地引介進入臺灣的年代，藝術發展傾向於追求創作思想的自由，風格傾向超現實、抽象性，以及造形的純粹性，成為新時代的指標。此一觀念亦曾吸引張淑美，她曾如此闡述她對自身創作思維與作品風格的觀察：

> 藝術潮流多變的環境下，踏實的實踐理性反思與意象把握，吸取野獸主義強烈的色彩，立體主義的強化造形觀念，超現實主義的幻想空間，抽象主義的構成與律動等，從歷史中尋找現代要素，自傳統中發掘創新的靈思，把古往今來連成一片，任何形式均可採取，期使創作的幅度寬廣，可以自由地發揮，以自我的意識取代客觀的描述，進入主觀的創作，做新的嘗試。

張淑美的上述談話出現在1980年代，而實際上，她最具現代藝術形式特色的作品早在1960年代就已經開始，並持續到1980年代，或與臺灣藝術圈的發展有密切關係。她對蒙德利安（Piet Cornelies Mondrian）、康丁斯基（Wassily Kandinsky）、克利（Paul Klee）和米羅（Joan Miro）的興趣，或許在於抽象畫的過程思考，而未必是抽象畫面的結果。1960年代的花果和靜物畫初試啼聲，更多融合西方藝術造形的嘗試來自於對立體派、野獸派，以及未來派諸多畫風的體認。

立體主義的造形觀念曾經影響張淑美，她的作品經常解決時空問題的思考，而以線條錯置平面或扭曲空間，使物之存在可以被不同空間所托映。以色彩或深淺變化來處理畫面，這思想在20

蒙德利安，〈構成一號——樹〉，1912-1913，油彩、畫布，85.5×75cm。

張淑美，〈誕生〉，1965，油彩、畫布，72.5×60.5cm。

[右頁上圖] 張淑美，〈花菓〉，1968，油彩、三夾板，24×33cm。
[右頁下圖] 張淑美，〈海棠〉，1968，油彩、三夾板，33×24cm。

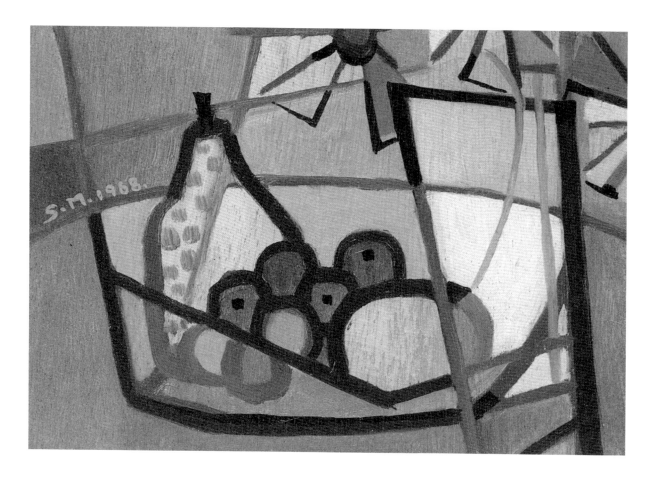

世紀初期為了配合色彩營造，畫中出現的許多色彩方塊，相對地也創造出光線的明暗效果，使顏色更能襯托而出。此外，色塊的安排還具備讓背景退後的功能，經由對色彩的靈活駕馭，張淑美的畫中空間因而更具變化。

西方繪畫自文藝復興以降的發展，可以分為素描派與色彩派的二條路線，素描派重視結構和輪廓，色彩派重視色彩的視覺效果。文藝復興時期素描派以米開朗基羅、拉斐爾，色彩派為提香、吉歐喬尼領航，巴洛克時期素描派以普桑（Nicolas Poussin）、勒伯安（Charles Le Brun），色彩派以林布蘭特、魯本斯為代表，新古典主義的安格爾（Jean-Auguste Dominique Ingres）和浪漫時期的德拉克洛瓦（Eugène Delacroix），接著是19世紀末葉的塞尚對比高

1978 年，張淑美於阿波羅畫廊個展請柬。圖片來源：阿波羅畫廊提供。

更，20世紀畢卡索對照馬諦斯，二種成就各有所長。張淑美或許對混融的肌理塊量感的興趣高於輪廓線的明晰描寫，這也帶給她在使用東方水墨媒材的創作上得心應手的體驗。1978年張淑美使用水墨畫媒材，展出過人體水墨畫個展於阿波羅畫廊，探討了人體畫的線條和肌理混融的美感。

翩然起舞的繆思：群像

張淑美，〈三女神下凡〉，1982，油彩、畫布，91×72.5cm。

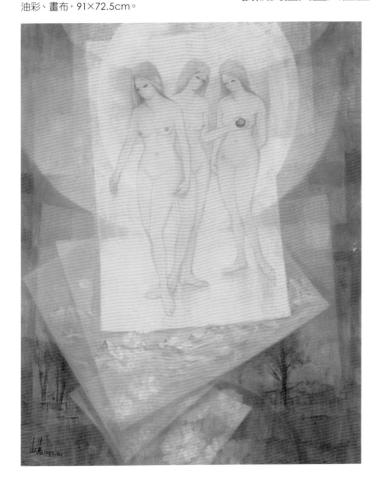

張淑美擅長畫人體畫，她所畫的女體融合了西方裸體畫的傳統與東方水墨畫的意境，展現出優雅詩意與美感。她的裸體畫主題除了畫單獨的女體之外，很多時候是以裸體群像的方式呈現。在這些群像作品中，畫中的女性宛如神話裡的寧芙（Nymph）、森林中的仙子，姿態萬千，靈動優雅，像舞動的精靈、翩然起舞的繆思。端詳張淑美的女性群像畫，彷彿引人進入時間靜止的人間仙境。

張淑美的群像繪畫巧妙地變化自「三美圖」的圖像，1960年的油畫〈浴〉（P.35）是張淑美初試啼聲的群像畫，畫中站立的裸女是西洋畫裡的維納斯，後方有著白衣的少女，畫面有詩的意境。這畫裡模擬自然的林木

張淑美，
〈悔〉，1975，
油彩、畫布，
72.5×91cm。

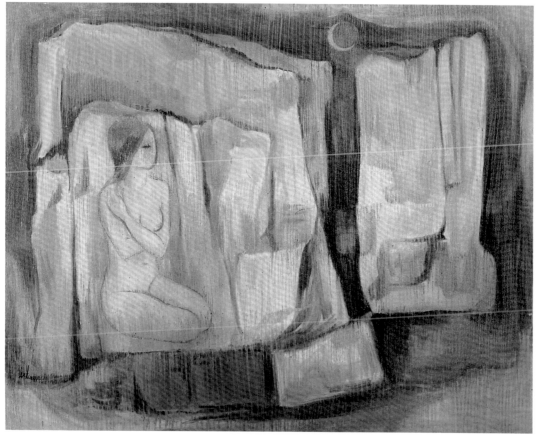

張淑美，
〈溶〉，1975，
油彩、畫布，
72.5×91cm。

1977年張淑美應臺中美國新聞處邀請，參加畫家四人接力展。她以水墨和棉紙媒材，並以拓印的方法製造畫面背景肌理，創作現代水墨系列。

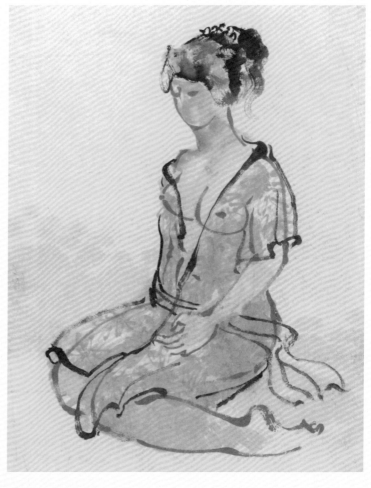

[左上圖]
張淑美，〈妙姿〉，1970，彩墨、棉紙，70×34.5cm。

[右上圖]
張淑美，〈晨〉，1984，彩墨、棉紙，70×46cm。

[下圖]
張淑美，〈幽谷〉，1998，彩墨、棉紙，35×34.5cm。

[右頁上圖]
張淑美，〈等候時間老人〉，1977，水墨、紙，38×52cm。

[右頁下圖]
張淑美，〈舞〉，1976，彩墨、棉紙，53×76cm。

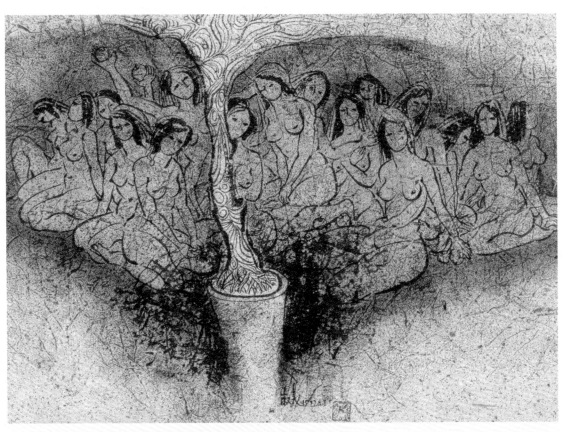

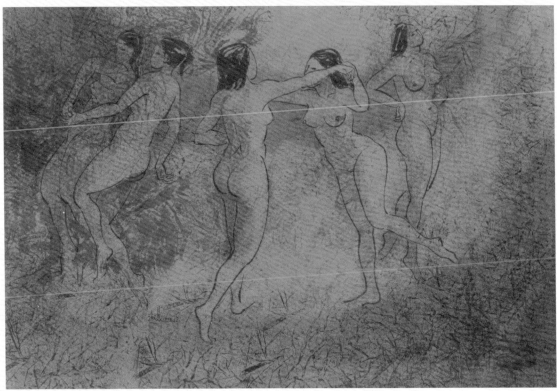

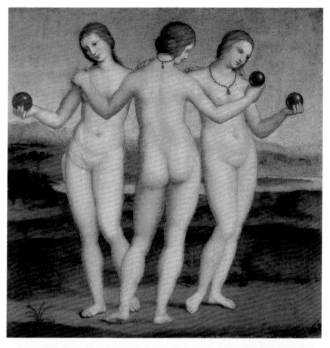

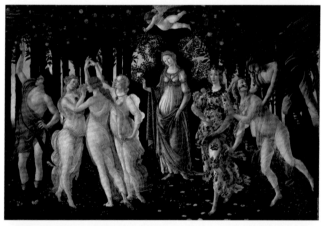

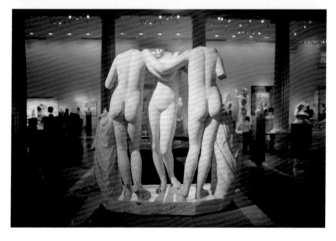

色澤，人體軀幹的寫實性描寫意圖非常明確，為初期習作，和她1970年代以後的作品明顯不同。

張淑美的群像裸體畫語言參照了西方文化藝術的古老母題（motif）——「美惠三女神」，只是張淑美在畫裡對三女神位置和形象稍微做了改變。義大利文藝復興時期畫家波蒂切利（Sandro Botticelli）的〈春〉和新古典主義雕刻家卡諾瓦（Antonio Canova）的曠世佳作，將古代的美惠三女神精緻化到一個高峰，她們前身在古羅馬龐貝壁畫和雕刻三美神寓動於靜的內斂造形，表現了人物正面、側面、反面所形成的環形空間，展示三女神的氣質美。

美國大都會美術館典藏的古代希臘三美神的羅馬仿刻，彰顯了古希臘人體雕刻所使用的對置（Contrapposto）的概念，以及裸體人物所顯示的對置平衡（counterpoise）姿勢，事實上已經移位到最大的尺度，而幾乎到了要傾倒狀態，這是最大內在動能的表現。在波蒂切利的〈維納斯的誕生〉（*The Birth of Venus*）中，維納斯的站姿神似大都會美術館的三美神，但更大的考驗是波蒂切利要把維納斯的手擺放在哪裡？這個數百年來困擾著企圖還原斷臂維納斯手臂位置的好事者，顯然波蒂切利做了很好

的創意，他讓維納斯右手遮胸、左手揪住髮尾遮住私處，這不僅是表現了維納斯嫵媚中的矜持，更是讓四肢、脖子和傾斜的頭，全部發揮了製造動感的功能。波蒂切利描繪的優雅造形，可從在龐貝壁畫的花神造形看出同一種脈絡風格。

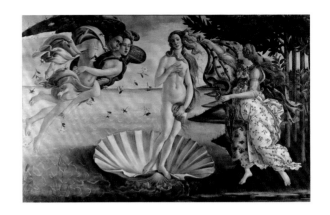

[本頁上圖] 波蒂切利，〈維納斯的誕生〉，1484-1486，蛋彩、畫布，172.5×278.5cm，翡冷翠烏菲茲美術館典藏。
[本頁下圖] 張淑美，〈金蘋果的故事〉，1973，油彩、畫布，120×162cm。
[左頁上圖] 拉斐爾，〈美惠三女神〉（Les Trois Grâces），1504-1505，油彩、畫板，17×17cm，夏杜康迪美術館典藏。
[左頁中圖] 波蒂切利，〈春〉，1482，蛋彩、白楊木板，203×314cm，翡冷翠烏菲茲美術館典藏。
[左頁下圖] 美國大都會博物館的古代希臘三女神仿刻雕像。

張淑美，〈古老的傳說〉，
1985，油彩、畫布，
91×72.5cm。

　　　　從上述可以了解張淑美的藝術概念：「繪畫不在於表達形體，而在
於傳達意境。」（採自張淑美，《美的追尋》）正是這種對自身創作幅度寬廣的
期許，讓張淑美的作品主題兼容並蓄，飽含東西方文化的精華。以1973
年的作品為例，那年她不僅創作了希臘羅馬神話的經典主題〈金蘋果的
故事〉（P.109下圖），1985年亦畫了一幅〈古老的傳說〉，內容為東方宗教
文化裡對天庭的想像。

凝結的詩意：姊妹藝術的光輝

　　古羅馬詩人賀拉斯（Horace）在西元前1世紀於其著名作品《詩藝》（*Ars Poetica*）中提出「畫如是，詩亦然」——所謂「詩畫同律」（Ut pictura poesis）的概念，從此揭示往後千百年間「詩」與「畫」此二文藝領域相互交織的情狀，詩與畫在西方並且獲致「姊妹藝術」的稱號。無獨有偶地，詩畫關係在中國唐宋則有所謂「詩畫一律」及「詩畫同源」的論點，將詩中的情懷與畫面的寓意相互交融，進一步達到「詩中有畫，畫中有詩」的境界。

　　在西方號稱「姊妹藝術」的詩與畫，以及中國唐宋時「詩中有畫，畫中有詩」的文人傳統，在張淑美作品中成為凝結的詩意，散發熠熠的藝術光輝。張淑美留存的為畫所賦之詩及詩畫作品計有五十二件，從早期1957年初學油畫時畫的〈柿子〉（P.36下圖）之作，到進入21世紀後所創造的一系列〈問天〉（P.112下圖、P.113上圖），展現出張淑美表現詩與畫的藝術天分。以1963年的作品〈瓶與杯〉（P.113下圖）靜物畫為例，因為張淑美的巧筆賦詩而成

張淑美，
〈縷縷情懷總是夢〉，
1985，油彩、畫布，
129×161cm，
臺北市立美術館典藏。

張淑美，〈問天〉，
2004，油彩、畫布，
60.5×72.5cm。

張淑美,〈問天〉,
2006,油彩、畫布,
120×162cm。

張淑美,〈瓶與杯〉,
1960,油彩、畫布,
45.5×53cm。

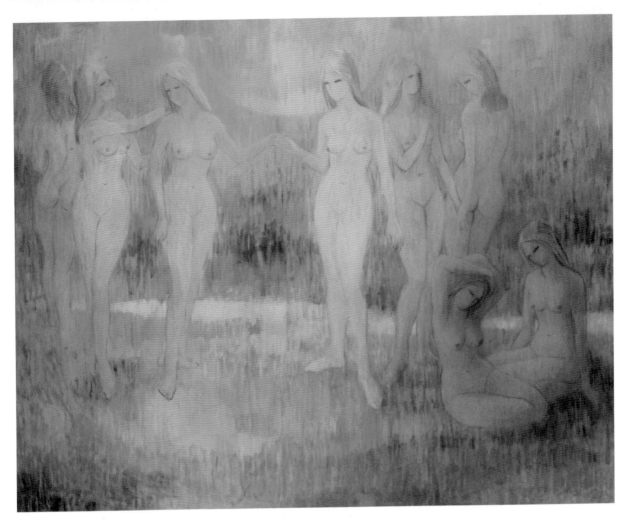

張淑美，〈畫與夜〉，1980，
油彩、畫布，120×162cm。

為讀來餘韻無窮的詩畫作品：

　　你滋養了我的情思

　　彷彿是在培育微弱的火焰

　　儘管來得突然

　　探索的標記

　　是戀夢中帶來的真理和優美

　　1964的作品〈林絲緞〉，張淑美亦寫詩歌頌這位臺灣畫壇極為重要
的人體模特兒：

　　美的精靈啊

　　以妳的彩色照亮人的思想和形象那流動不安的視線

　　在河谷上編織著夢幻悠雲它飄進人的心和容顏

　　一切優美得那樣的可貴

張淑美,〈倚影〉,1987,油彩、畫布,38×45.5cm。

給生活的戀夢帶來了真理和恬靜魅人的精靈啊

見你的美

愛全人類

　　1988年的〈維納斯、羅蘭珊和我〉(P.116)可見張淑美的自我剖析,畫面中將維納斯、張淑美的自畫像,以及羅蘭珊的作品,融入層層疊疊的空間內,右側的窗外背景,隱約可見義大利羅馬的西班牙廣場(Piazza di Spagna)的景致,張淑美為此畫賦上一首猶如自身藝術感懷與宣言的詩:

閉上雙眼

在蜷縮的腳背後

揚起一環環紫色的夢塵

挾著紅與藍的白紗

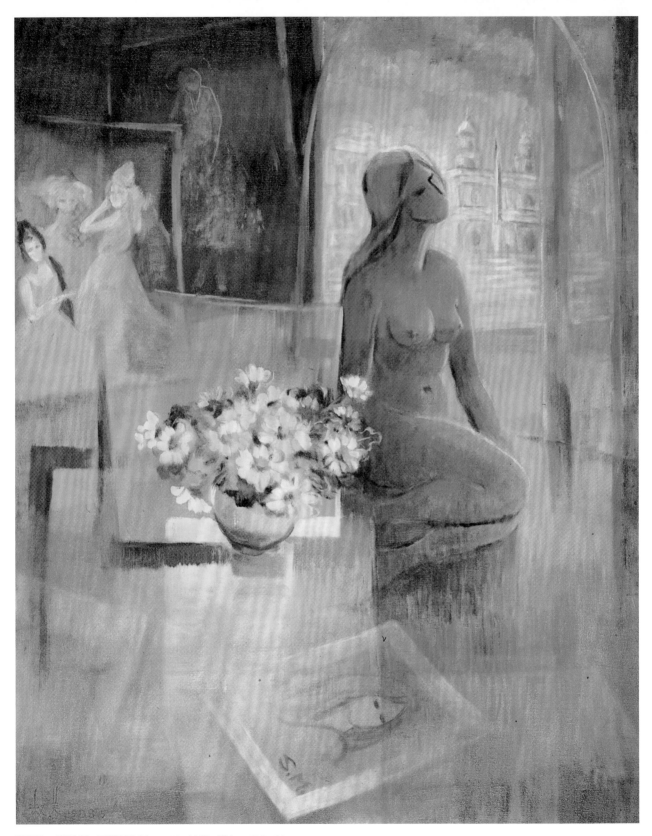

張淑美，〈維納斯、羅蘭珊和我〉，1988，油彩、畫布，45.5×38cm。

阻隔了繽紛盛開的花朵

掉落滿地在足尖前的

是真是美

是甜甜的愛

無言的會心

勝過厚積成山的落葉

陶醉在雙腳踏實的誓言中

　　除了自幼喜愛舞蹈、擅長繪畫、寫詩，張淑美還是一位音樂愛好者。西方歌劇結合動人旋律與浪漫故事，是張淑美十分心儀的藝術表現，創作了〈天鵝湖〉、〈茶花女〉等油畫，在她的彩筆之下，演繹出完美的音樂、文學、圖像三者合一的藝術形式。

5.

執教中師・承先啟後

張淑美自師大畢業後任教臺中師專。1946年臺中師專在招收的三年普通師範科裡面，成立了美術師範科，師資有廖繼春、陳夏雨和林之助；1947年廖繼春獲聘於臺灣省立師範學院而離職；陳夏雨因光復後學校採國語教學，自感語言吃力亦無意改變自己，繼廖繼春後離職；而林之助留任直到退休。1947年美術師範科停招，但保留普通師範科美勞組，這與二位教師離職沒有關係。張淑美與同事切磋教學、研究、創作、社團指導，擔任系主任的行政工作，並兼任民間社團負責人。教學和公務生涯，給藝術家生涯增添不一樣的色彩。

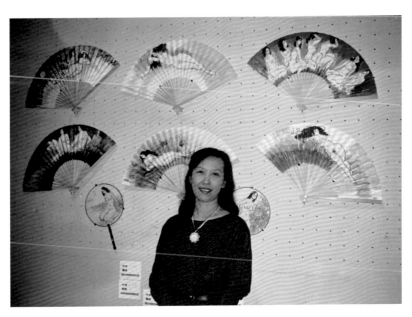

[本頁圖] 張淑美與裸女畫的扇子合影。
[左頁圖] 張淑美，〈憶臺中〉，1989，油彩、畫布，72.5×53cm。

［上圖］ 國立臺中教育大學校門今貌。

［中圖］ 1947 年，臺中師範學校美術師範科師生合影。前排中坐教師由左至右：陳夏雨、廖繼春、林之助。圖片來源：黃冬富提供。

［下圖］ 1969 年，臺中師範專科學校 58 級畢業紀念冊美勞組師生合影。前排左起：鄭善禧、王育仁、林之助（站者）、呂佛庭（坐者）、陳蘭玉（2排中穿旗袍者）、張淑美（2 排右 1）。

切磋同道

　　成立於1946年的臺中師專美術師範科，是國內首創的美術專業系所，比1946年成立、1947年招生的臺灣省立師範學院圖畫勞作專修科還早一年。在張淑美任教臺中師專之前，學校美術專任教師有林之助、呂佛庭、鄭善禧、蔣健飛，家政老師陳蘭玉，以及工藝老師宋福民、王影、趙澤修、沈國慶、張俊聲，另有繪畫書法雕塑造詣很深的臺中師範附小校長張錫卿、兼任教師王爾昌。在張淑美到任之後，1967年獲聘的有簡嘉助，之後有吳秋波和實習輔導教師黃惠貞、兼任教師曹緯初。師資陣容完整，和大學美術系幾無兩樣。雖然如此，臺中師專因為是培養國民學校（即國民小學）師資的機構，課程架構美術勞作並重，教師授課科目一部分符合其所學專長或創作專長，但一部分仍須跨專長支應。

　　林之助平常對學生非常照顧，簡嘉助就學臺中師專時即為林之助的學生，1962年當簡嘉助報考大學聯考時，因素描分數被誤登而落榜，林之助透過時任師大教職的好友林玉山協查，加上林玉山請陳慧坤奔波協助，得以改分發而考取師大藝術系。師大系展時，林之助還

專程北上參觀簡嘉助展出的作品，並拜
訪好友廖繼春。在臺中，林之助曾介紹
日本友人收藏年輕新進同事張淑美在上
課給學生示範的水彩畫。這些畫作一整
疊的被日本友人買走，林之助經手後，
也把售畫所得整筆錢交給張淑美，對於
婚後經濟拮据的她幫助很大，可見林之
助對學生和年輕同事的愛護和提攜。

在張淑美任職臺中師專時，除了林
之助之外最資深的老師應屬1949年起任
教該校的呂佛庭。他的態度和藹親切，
精通藝術史論且潛心創作，讓張淑美深
深感受到呂佛庭的長者風範。1995年張
淑美在文化中心畫展時呂佛庭致贈一件
裱框的書法致賀：「仙才麗質妙傳神，
彩筆最擅畫美人。州載上庠誨不倦，滿
園桃李沐陽春。」誠然，生活單純、治
學嚴謹，創作山水意境孤高的呂佛庭對
張淑美的裸女畫給予讚賞，認為張淑美
畫的裸女「是美的象徵，不會讓人有邪
念，而是充滿美的氣息」。

1960年朱匯森接掌臺中師範改制的
臺中師範專科學校，因為朱匯森的教
育學和教育行政專才，所聘進的美術和
工藝教師在職期間對美勞教學研究均有
論文和專書發表，其中以鄭善禧、蔣健
飛、張淑美、簡嘉助為最勤；鄭善禧出
版過美勞科教材教法教科書，還曾經和

[上圖] 1969年，左起：林天從、李克全、曾維智、林之助、謝峰生、張淑美、
王守英等人合影於臺灣省立臺中圖書館（今合作金庫商業銀行臺中分行）
舉辦之人體畫展。

[下圖] 張淑美（右）與林之助（左）合影於第50屆中部美展頒獎典禮。

［上圖］張淑美（右2）於臺中師專教素描課時留影。
［中圖］張淑美（右1）留影於臺中師專美勞教材研究課。
［下圖］張淑美（示範者）任教於臺中師專時，於課外活動指導學生西畫時留影。

林之助、王爾昌合編高中美術教科書。張淑美也曾經和鄭善禧合編過高中美術課本。朱匯森校長到校不久後創立了《國教輔導》月刊，鄭善禧自第4期起從趙澤修手中接手封面設計和插圖設計，以及封底頁「國教藝苑」專文介紹藝術史短文的撰述。1977年鄭善禧獲聘到師大任教後，很長時間裡由簡嘉助協助月刊編輯事務，張淑美撰寫《國教輔導》月刊的「國教藝苑」方塊長達十多年。臺中師專輔導區涵蓋臺中縣市、彰化縣和南投縣所轄各國民小學，他們擔負起美勞科師資培育的重任，並參與輔導美勞教學。

　　張淑美時常和同事切磋琢磨藝術理念與教學方法。任教隔年即與鄭善禧等人成立「大地畫會」，青年畫家對藝術的真摯熱情與廣闊天地的嚮往，由畫會之名可見一斑。張淑美與同年的簡嘉助都在臺中師專任教四十年，兩人曾由時任臺中師範學院教授的學生莊明中策展「感性與理性的對話」共同展出，並出版《感性與理性的對話：張淑美‧簡嘉助對照展》（2003）展覽專輯，成為藝壇佳話。

經師人師‧作育英才無數

　　在臺中師專的校友回憶中，張淑美授課很有個人特色，她不但認真傳授術科技巧，還擅長講述古希臘羅馬神話故事。透過神話故事，

教導學生認識美，也讓學生領悟希臘眾神，以及人世間的愛恨情仇。從
這點出發，她引導學生，創作一定要有感情，作品才能動人。

　　而在藝術創作的面向，張淑美本身即是身教的典範。
她深知唯有走出自己的風格才是真正的藝術，因此她的教
學方法側重引導，鼓勵學生找出自身的特色，建立個人風
格。她訓練學生首先奠定扎實的基本功夫，之後就要開始
求通求變，務必要走出自己的路。她會細心觀察學生創作
的變化，帶領學生領略藝術創作的真諦。

　　1987年臺中師專改制為臺灣省立臺中師範學院，2005
年升格為國立臺中教育大學，學校的教學目的是培育國
小專業師資，張淑美在這間學校執教四十年，除了教學以
外，還投入許多心力在課程及教材的設計，讓學生未來任
教小學時能有最新的教學觀念與方法。除了編寫師專的美
術課本外，她也曾替坊間出版社編製高中美術教材。

　　臺中師專輔導區跨越地方制度法改制前的中部四縣
市：臺中市、臺中縣、彰化縣和南投縣，都市和偏鄉的發

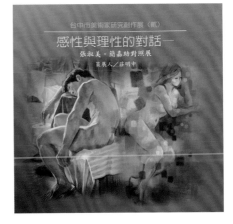

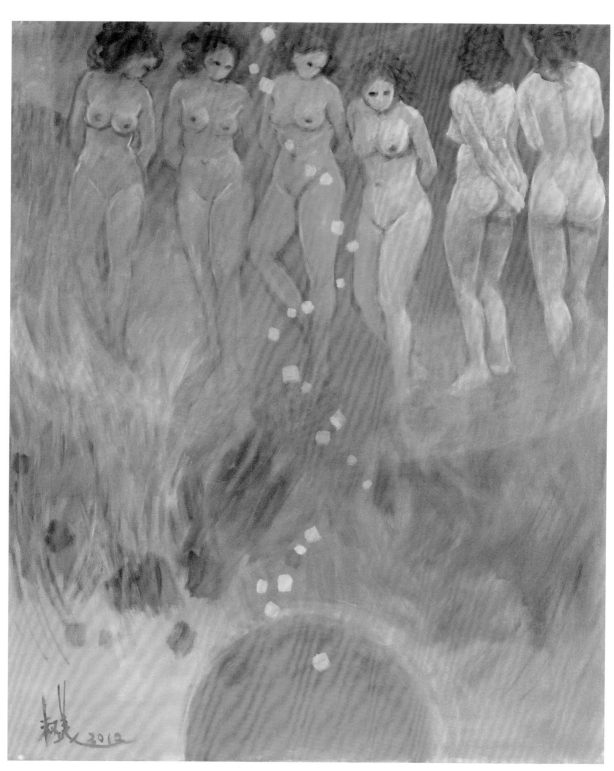

張淑美，〈覓阿波羅〉，2012，油彩、畫布，72.5×60.5cm。

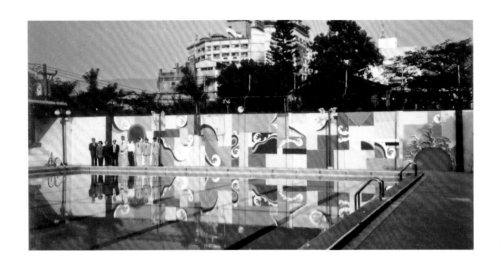

1996 年，張淑美為臺中師專
游泳池設計的壁畫。

展差異相當懸殊，影響所及，學童的學習資源也有巨大的落差。有一
次，臺中師專辦理輔導區的兒童繪畫展覽，各校送來作品參加甄選，但
入選的幾乎都是臺中縣市的學校，張淑美認為評審時未考慮到偏鄉學校
的學習資源差異，對偏鄉學童並不公平，因此她提議依照縣市別甄選。
她這樣的建議，使市區中心學校的光彩被旁分而感失落，但它雖然衝擊
了舊有的運作思維，卻鼓舞了無數偏鄉愛好藝術的小小心靈，可見她對
事情的正義感與同理心。

　　師專美勞組基本上是學習興趣分組，從課程時數來看，它固然不及
大學美術科系的配置時數，但臺中師專師資優異、美術風氣鼎盛、社會
資源豐富，美勞組學生的學習動機和成就感，實際上和大學美術專業科
系並沒有太多差異。1960年代前期，臺中師專還沒有建置美勞專業教室
前，美術課的上課環境處於比較克難的狀態。1960年代中葉以後，勞作
課獲配工藝工廠，工藝課教師沈國慶、吳秋波、張俊聲分別負責紙工、
藤竹工、木工、金工等，課程樣樣俱全，教學設施完備。1972年學校新
建求真樓落成以後，二、三樓為男學生宿舍，一樓為教室。張淑美協助
建立美術特別教室，購置大型櫥櫃收納石膏像，闢建美術器材室和教學
準備室。美勞組的主要上課教室和準備室近在咫尺，它最大的意義在於
讓美勞組學生有個以組為家的感覺。師專五年的班別，基本上沒有因為
分組而被打散，一到五年級的班級導師也始終如一，沒有異動。張淑美

[右頁上圖]
張淑美，〈三女神（一）〉，
1998，油彩、畫布，
45.5×38cm。

[右頁下圖]
張淑美父親張基隆、母親
吳英吟與家中客廳牆上掛
的張淑美 100 號作品合
影，該畫曾於中部美術協
會展出。

和簡嘉助在同事中相對年輕，而且因張淑美指導西畫社社團活動，和學生有更密切的互動，在學生間產生一種情感，認張淑美和簡嘉助有如美勞組的組導師。張淑美還關心學生的生活和交友，1970年代以前的臺中師專，對男女學生交友的管教態度十分保守，校規不成文規定，男女生不得私下約會，若有事商談則兩人必須保持雙臂長的距離，或者相約在訓導處見。在這麼嚴格的規定下，張淑美反向鼓勵學生利用假日出外寫生，並告訴男生外出寫生時要學會紳士風度，協助女生、保護女生。可惜沒有統計過張淑美成就了多少校園佳偶。

美勞組的專業課程之外，參加社團為學生獲得美術指導的另一個管道。西畫社和國畫社在校內為十分熱門的社團，影響所及，1982年畢業（所謂71級）遠超過預期一班二十餘人，達到分二班上課的規模，此後三年間這種盛況一直維持不墜。1982年美勞教育系教室從求真樓搬遷出來，和音樂教育系共同使用新建「藝術大樓」，又1993年美勞教育系獲得獨立使用該年新建落成的「美術系館」，1996年至1997年，張淑美擔任臺中師範學院美勞教育學系系主任期間，申辦通過美勞教育系改名美術系、制訂課程內容，美術系的專業教育於是獲得更為建全的發展。

張淑美參與諸多校園變革工作，譬如新校門改建設計、參與藝術大樓興建之空間規劃設計、學校禮堂壁畫圖稿，以及游泳池壁畫設計。此外，國立臺中師範學院校徽、校旗、學生菁英獎獎牌、冬季校服等等都出於她的設計。張淑美在系主任任內、推動國際交流，曾邀請日本版畫家園山晴到校示範教學，也曾邀請三位德國當代女性藝術家到校談裝置藝術，對藝術教學抱持在穩健中進步的概念。

四十年任教於臺中師專，張淑美教學和指導學生社團成就輝煌，和她的藝術創作有密切的關係，兼任系務行政的事務，使她有機會實現理想，但她沒有對行政工作產生戀棧；她相信藝術使人昇華，而且以行動一以貫之。

1992 年，畫友參加蕭勤畫展合影。左起：黃潤色、張淑美、蕭勤、王守英、倪朝龍、鍾俊雄（前排蹲者）。

畫友和藝術社團

　　1952年，林之助和臺中畫壇朋友成立中部美術協會，主要成員有張錫卿、林之助、楊啟東、邱淼鏘、陳夏雨、呂佛庭、彭醇士、唐鴻、王爾昌、徐人眾、潘榮賜、韓玉符、葉火城、文霽、顏水龍、鄭善禧等。中部美術協會每年舉辦的「中部美展」，是中臺灣最受矚目的藝術盛事。

　　1964年張淑美到臺中師專任教後，也受林之助推薦，邀她加入中部美術協會，在中部美術協會她展出100號油畫〈金蘋果的故事〉(P.109下圖)，也因此獲得協會的獎勵，這一張畫就是掛在張淑美娘家的大畫。張淑美曾在2001年至2006年間擔任中部美術協會理事長，推動中部藝術活動。

　　「中部雕塑學會」亦成立於1954年，是全臺最早創立的雕塑類藝術學會，張淑美曾擔任該會理事，也會定期創作作品參展。她所創作的作品內容多為陶塑，又以裸體像和自畫像的陶塑居多。張淑美任教臺中師專時，陳夏雨的住家和工作室就在與五廊街兩條街之隔的忠勤街上，雖然陳夏雨早已經從臺中師範離職，但參加中部美術協會，和張淑美成為會員同仁，張淑美曾請教陳夏

雨有關雕塑作品上的著色問題，對陳夏雨的雕塑造形甚為推崇。張淑美在中部雕塑協會，和藝術家陳庭詩、唐士、王水河、謝棟樑等，也都是協會的老會友。此外張淑美參與臺中市藝術家俱樂部，由創會會長謝文昌，以及陳其茂、王榮武、黃朝湖等發起人，後來還有陸續加入的鄭善禧、紀宗仁等，都是極為早期的會友，而且持續參與展出活動。2005年由臺中市政府文化局所主導舉辦的「臺中市女性藝術家聯展」，張淑美的女性藝術家身分自發起之初即是重要的推手。而在此之前，張淑美以共同發起人身分參加了在師範大學時期的老師袁樞真等人於1984年所成立的「臺北市西畫女畫家聯誼會」。她也是「臺陽美術協會」第53屆入會的資深會員，以及「五月畫會」會員，而且張淑美一旦加入畫會，幾乎都是終身會員。

在藝術性社團之外張淑美也受邀加入推廣慈善性質的職業婦女組織「國際崇她社」，並曾擔任臺中分社社長。這個國際

[由上至下]

第 48 屆中部美協理事長交接典禮，由簡嘉助將職務移交張淑美（左）。

張淑美（右）與中部雕塑學會會員陳庭詩（中）前往黃山旅遊時合影。

第 49 屆中部美術協會頒獎典禮一景。左起：張淑美、楊淑貞（陳銀輝夫人）、鄭順娘、陳銀輝。

張淑美（左）獲公教美展永久免審查時，與時任省主席林洋港合影。

組織的年會上，我國國旗陳掛在其他國家旗幟之間，讓與會的會友十分高興。崇她社的慈善活動，觸發張淑美以藝術關懷身障者的心；她協助身障者以口咬、趾夾筆桿的方式，替代手掌握筆進行作畫，協助身障者成為口足畫家。

張淑美在教學和創作上的努力獲得藝術界的肯定，1980年張淑美作品獲得油畫類中興文藝獎章；1982年起連續三年獲得公教美展油畫專業組第一名，成為獲邀展出的免審查畫家。1999年獲得中華民國畫學金爵獎油畫類獎章。她的專業表現獲邀擔任全省美展評審委員和顧問，也曾獲邀擔任「百號油畫展」的評審。藝術創作曾獲邀國內外美術展覽數十次。1992年作品獲得臺北市立美術館典藏。1993年，作品〈畫室（二）〉（P.96上圖）獲得臺灣省立美術館（今國立臺灣美術館）典藏。張淑美的學術和社會參與對學校學生和社會貢獻良多。

[由上至下]

張淑美（左1）為蘭馨社及崇她社社姊們導覽「線畫研究」展時留影。

左起：陳宜芝、黃惠貞、張淑美、梁秀中、羅芳參加女性藝術家聯展時合影於臺灣省立臺中圖書館。

張淑美於臺中新光三越十樓參加女畫家聯展時合影，右起：陸蓉之、張淑美、劉芙美、梁秀中、吳新盈。

1980，張淑美（右3）獲第3屆中興文藝獎章油畫類獎項的殊榮。

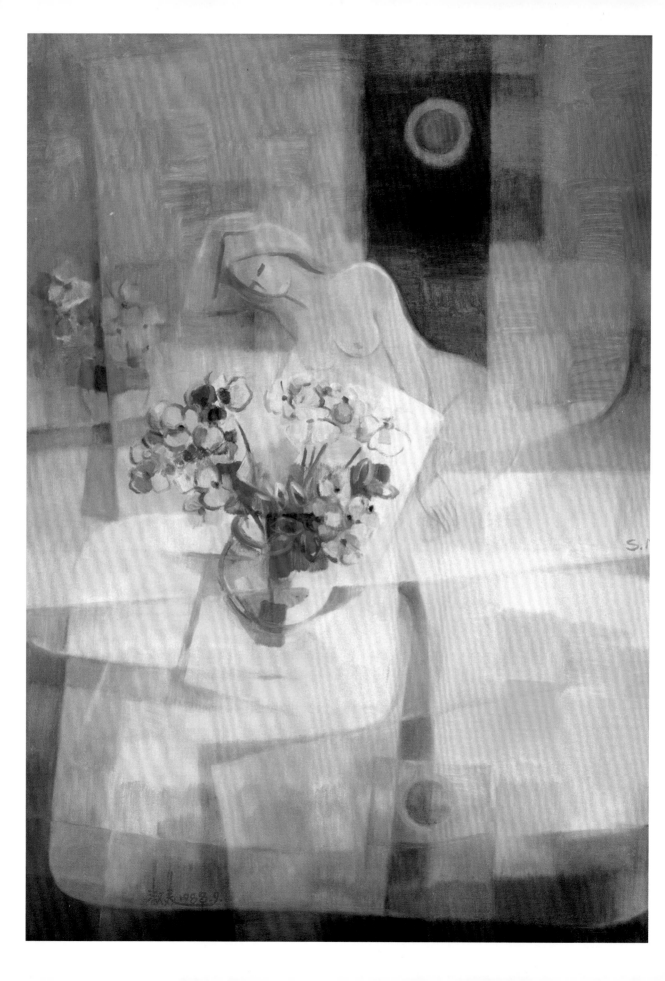

6.

藝教人生真善美

藝術創作開啟心靈的大門，讓思想航向無限的宇宙蒼穹，它神祕而貼近創作者細膩幽微的心。張淑美畢生追尋藝術美、人生美、情操美的平衡，在作品展中現出優雅的美感和生命的豐足喜悅。但猶如希臘神話的曲折情節，和諺語所言人生不如意事十常八九，她以藝術昇華身歷其境的人生境遇，以系列創作探索自己的內心世界，對她而言，藝術創作和人生的歷練，是一帖早已調劑好的、有滌淨心靈作用的丹散良方。她對繪畫內容和形式的堅持，顯示在她的文字之間，灼灼然語精慧閎，她是藝術即人生的寫照。

[本頁圖]
張淑美獨照。

[左頁圖]
張淑美，〈失去的時空〉（局部），
1988，油彩、畫布，91×72.5cm。

藝術人生

張淑美的畫家與藝術教育家身分，畢生對藝術與自我生命歷程的交織情狀，有十分深刻的體悟。在《美的追尋》一書中，她如此述說著藝術與自我實踐的關聯：

多年來對我來說藝術創作是一種孤獨的動作，因為在創作運行中，自己是唯一的觀察者，要如何完成作品，必須自己做決定，但卻因作品的完成而不再感覺是孤單，因為那種孤寂感反而變成一個陪伴，那正是我快樂地架構起的個人獨特而成熟的藝術世界，我感到充實愉悅。藝術所追求的是美，而其最大價值也是

張淑美，〈花語〉，1992，油彩、畫布，91×116.5cm。

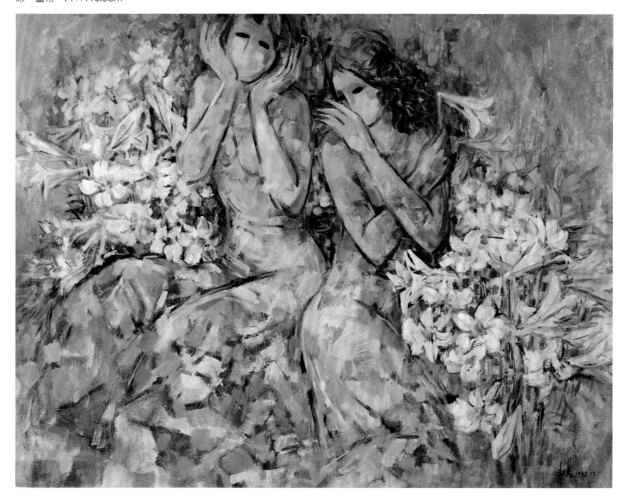

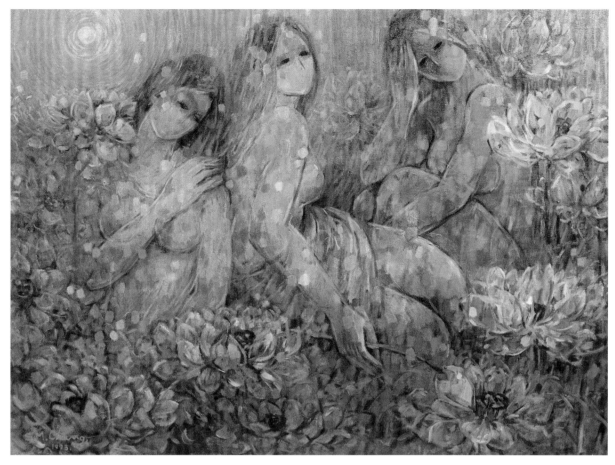

張淑美，〈花語〉，1993，
油彩、畫布，80×100cm。

美，藝術中有美，而人類需要美，並且期待在藝術的薰陶中充實
自我，並發揚美的價值，這正如孟子所說過的：「充實之謂美」
了。（採自張淑美，《美的追尋》）

　　張淑美將孤單轉化為創作的能量，最終成就了內心的充實及愉悅。
由此角度出發來審視其作品，則不難理解何以她的畫作總能傳遞情感並
給人形式美的體悟。

　　張淑美1988年的作品〈維納斯、羅蘭珊和我〉（P.116）表現了她對藝
術創作與追求美感的思想。圖中她將西方文化中代表美之極致的維納斯
與她所欣賞的法國女畫家羅蘭珊的畫作並置，並在前景加上自己的自畫
像。據張淑美的說法，她將自身的美感經驗與羅蘭珊作品的溫馨情調，
以及象徵愛與美的維納斯交相融合，使其成為一首飽含女性美的交響
曲。而這充滿唯美氛圍的女性美交響曲將能引導，並激發出夢幻之美的
感受，而後進一步使人的精神生命飽滿、充實。這是張淑美數十年以堅

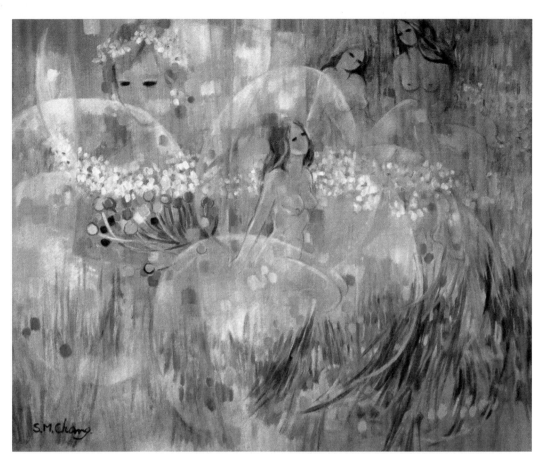

張淑美，〈花語〉，
1993，油彩、畫布，
72.5×91cm。

張淑美，〈花語〉，
1994，油彩、畫布，
91×116.5cm。

持建立自我藝術觀之過程的寫照。

　　回顧自身創作軌跡，張淑美提及她在省北師的學長畫家秦松以「羅蘭珊是祖母，莫迪利亞尼是祖父」來點出她開始不畫嘴巴那一時期的作品風格。莫迪利亞尼的天分表現在他對人的真心愛情和友誼所作的人物肖像畫。離開生活優渥的義大利，投身萬花筒般的世界，巴黎讓他著迷，窮困卻帶給他摧折心志的考驗。莫迪利亞尼筆下的女性多情、含蓄、憂鬱和淡淡的哀愁，卻又充滿肉慾的魅力。他畫出了矛盾的美感特質，畫中女性一方面可能是情人，一方面她是聖女般的昇華。莫迪利亞尼的溫暖土黃和橘黃色彩與顏料肌理，把他感情的光輝表達得高貴雍容。從這一點而言，張淑美筆下的女性形象，彷彿被莫迪利亞尼附身一般，帶著憂鬱和詩意感，或許這是她和莫迪利亞尼之間隔世代的情感感通和頻率的共振。

　　除了羅蘭珊和莫迪利亞尼之外，張淑美也注意到畢卡索的藝術造形，尤其是畢卡索創作時的自由流暢與主觀造形能力。她主張造形全憑自身感覺，讓筆隨意走，不要畫得太像，她說：「畫太像了好像說被牽著鼻子走，沒有自己的主張。」也因此，她的作品中，除了早期的畫作偏向寫實外，其餘的都是經由自己的感覺與思考轉化過後的主觀造形。

她認為唯有如此，才是藝術創作的真諦。

　　張淑美的許多作品都有自畫像的影子，表現其自身心境，把自己畫入畫中以畫來代替書寫。愛好藝術的張淑美也喜愛旅行，她說：

　　我喜歡旅行，但不重在行程中描寫山光水色或風土人情，乃在於
　　藉新鮮的見聞，點滴的閱歷，提供我思考的機會，並激發我的原
　　創力，進而將生活環境周圍的事物、故事、感受等，重新的幻想
　　虛構、轉換、組合，把繪畫創作當日記般的記述著自己的美感經

張淑美，〈覓香〉，1997，
油彩、畫布，72.5×60.5cm。

驗。（採自張淑美，《美的追尋》）

張淑美對美的追求與熱愛是她一貫的創作原則。在藝術上，她展現追求完美與不容妥協的堅毅性格，但在待人處事上，她有不慕榮利、與世無爭的灑脫個性。1986年，四十九歲那年，張淑美經歷了人生的一場重大浩劫。那天是教師節，她一早要帶學生到臺中市孔廟參加祭孔大典，卻在途中發生車禍，當場不省人事。她醒來時，人已在加護病

張淑美，〈花語〉，1995，
油彩、畫布，91×72.5cm。

張淑美,〈浩劫〉(「藍色的夢魘」系列),1987,油彩、畫布,91.0×72.5cm。

房，牙齒破損、顎骨斷裂，顏面受傷。長達一年的復原過程期間只能喝流質食物，漫長而艱辛。當時下顎骨斷成四片，開刀難度太高，醫生於是將牙齒用鋼線固定，並把上下牙齒綁在一起，讓嘴巴無法張開以利顎骨復元。經歷了一整年無法開口，一年後拆掉鋼線時，上下顎骨已沾黏，嘴巴無法張開。醫生只好用一種類似陀螺的木製螺旋工具，塞

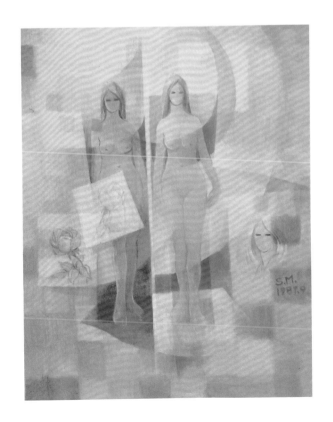

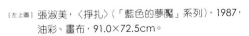

［左上圖］張淑美，〈掙扎〉（「藍色的夢魘」系列），1987，
　　　　油彩、畫布，91.0×72.5cm。

［右上圖］張淑美，〈安慰〉（「藍色的夢魘」系列），1987，
　　　　油彩、畫布，91.0×72.5cm。

［右下圖］張淑美，〈重生〉（「藍色的夢魘」系列），1987，
　　　　油彩、畫布，91.0×72.5cm。

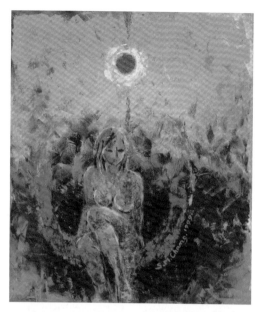

[上圖]
張淑美，〈日出〉，1999，油彩、畫布，53×45.5cm。

[下圖]
張淑美，〈日落〉，1999，油彩、畫布，53×41cm。

[右頁上圖]
張淑美，〈月光曲〉，1984，油彩、畫布，91×72.5cm。

[右頁下圖]
張淑美，〈天籟飄飄〉，1985，油彩、畫布，116.5×91cm。

入雙唇間極其細微的縫隙，雖然整張臉都塗抹了止痛藥，卻仍痛得眼淚直流。如此艱辛的復健過程持續了半年，嘴巴才終於可以張開到將近兩公分。樂觀開朗的張淑美當時還安慰她的子女：「這樣媽媽可以講話，也可以唱歌，兩公分夠了！」

經歷這場災難，張淑美對生命有了更深的體悟與珍惜，她並且將心情感受畫成了「藍色的夢魘」組畫（P.138、P.139三圖）。「藍色的夢魘」分成兩部分，第一部分描繪痛苦的浩劫與掙扎，第二部分則是溫馨療癒的安慰與重生。張淑美並且為這組畫寫了一首詩：

〈夢魘〉

是黑暗中剎那間的浩劫

光耀晶瑩美麗的瓷花瓶

永恆的穹蒼收容了（被打破了的）她

頹喪地被撿回去修補著

愛溶化了傷痕

但留下的顫抖伸展著

那抹不去的驚駭在掙扎

儘管把清醒的點滴埋下

願慕日落時分的灰黃模糊

但倚立多刺怪狀的仙人掌

卻激烈震撼著預嘗的寧靜

聽那哼唱安慰的熟悉小調

若非今日陽光普照

失去的光彩又如何重生

是紅黃綠藍紫的興奮再現

昔日的燦爛在被補修後的瓷瓶上

超越女性藝術特質

張淑美的作品多以優雅的女性為題材，溫柔婉約的女性身影，加之不畫嘴巴的個人特色，使她的作品很容易被鑑識出作者是女性藝術家。身為創作不輟的女性藝術家，張淑美曾十分細膩地分析女性藝術的魅力：

> 藝術是美的心靈的表現，女性藝術家靈感的源泉來自靜謐的自然人生，她享有自我的美感與經驗，投入有如春華秋實般自在與奉獻於藝術領域裡，女性藝術的魅力，在藝術上形成變化萬千：有的絢爛，有的樸素，有的深沉，有的直率，有的含蓄，有的狂放，有的精雕，有的拙實，有的會心古典，有的妙語現代或前衛，千變萬化地把女性對自然的溫馨，或苦澀，或魂牽夢縈的感受，全心營造與建構現代女性特有的對人生的期待與東方意味，同時重視自己的感情與力量。（採自〈女性美感的發現──女畫家聯展〉，《藝術家》（2003.5.））

張淑美對女性藝術的分析顯露出其纖細的心靈與對自然和人生的頌讚，表現在千變萬化的作品中。以她的作

品〈月光曲〉（P.141上圖）為例，以藍色的主調，六位姿態各異的女性，在水邊排列成一道弧形，優雅而安靜地沐浴。月光映照到水面上，渲染出含蓄的色彩。畫面許多半透明小方格色彩交疊，使月光映照的水面如萬花筒般，散發出幻象氣息。

如此畫面圖像的營造，是張淑美致力追尋美的呈現，在著重寫實抑或強調意象之間，她走出一條新的道路，一如她所繪的裸體，並非純然擬真再現，而是注重她主觀特色後的成果，她曾在《美的追尋》書中提到：「對於裸女的描繪造形，我綜合古代理想美和近代個性發展，對裸體藝術的審美觀，將女性特有的優雅形態，重新給予新的呈現。」畫中裸女低頭凝思或微微蹙眉都帶著如詩般的婉約情致，張淑美亦曾描述何以她決定如此表現女體：「裸女造形既非古典官能美的表現，亦非現代化之變形，而是採折衷的保留了古典裸女之曲線美與現代的主觀單純化，在審美要求下，我以純熟的素描技法，完成具獨創性造形，臉上只畫眼不畫嘴是在於眼能傳神。」

年輕時擅長素描與寫生的張淑美，在大學畢業後日漸少作寫生創作，認為過於忠於實物實景的寫生，反而會牽制創作。她發展的理想創作方式是，將一切美好事物牢記腦海，之後再以記憶中的美好景物為素材，透過再度發揮重整而創作，如此才能達致最有藝術之美的作品。張淑美在八十二歲的回顧展時特別強調：「藝術是人為的，它不是自然的再現，而是利用自然創造比自然更美的感動」。（採自《學藝永恆，張淑美82回顧展》）

　　正因為這樣的創作方式，作品時常呈現夢幻的色調與甜美氛圍，賦予觀者遐想空間；她的群像作品充滿夢幻，流露出女性特質。但身為女性畫家，張淑美在臺灣風氣仍頗保守的1960年代便致力於畫裸體畫，實

[下二圖]
張淑美的人物速寫。

是勇敢追求夢想的表現。而她的畫又常以自畫像為創作本體，投射情感於畫中，其在唯美的外表下，勇於追夢與展現自我的精神，早已超越一般女性藝術特質而自成一格。綜觀張淑美的畫作，投射自畫像的人體畫、美麗的花朵與曼妙的舞姿，似乎是貫穿其一生創作的軸線。她曾深入剖析現代女性創作的心靈狀態，並豪邁點出「不願這一生為別人而活」的決心：

張淑美，〈檔案〉，1989，
油彩、畫布，53×41cm。

張淑美，〈藍色的回憶〉，
1980，油畫，60.5×72.5cm。

現代女性創作，已經擺脫了早期閨秀畫家的形象與風格，將藝術
創作視為一生奮鬥的事業，對藝術認真執著的態度，不僅是傳
達女性唯美的、細膩的風格，且將已漸漸掘出潛在於內心的另
一種理智與感性的風韻結合，女性藝術家在社會倫理對女性的要
求下，仍命定為藝術而生，以女性溫然、細膩、敏慧、堅忍的特
性，爭取表現空間，不願這一生為別人而活，只希望有屬於自己
的時間、空間與自由。（採自張淑美，〈女性藝術家，看似嫻靜更多姿〉）

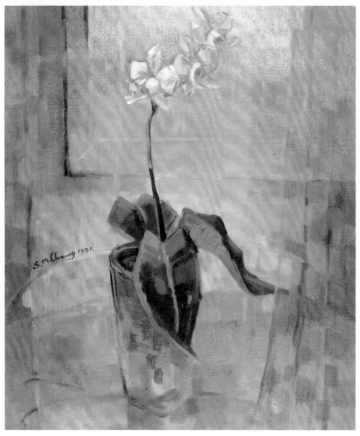

此番獻身藝術的精神已超越女性藝術的框架，而她對美的追求所發出的宣言，更顯鏗鏘有力：

> 我以嚴肅的面貌，裸露自己的堅持，迄今，更藉著不停的創作，不斷的強迫超越自我，把努力掙扎的痕跡凝固在作品中，帶進藝術的殿堂追求理想，追求「美」，將永不停息。（採自：《張淑美油畫專輯——花香舞影》）

花香舞影

1995年張淑美出版油畫專輯《花香舞影》，此一專輯名稱正貼切符合張淑美的繪畫旨趣與藝術情感。一生致力追尋美的她，除了鍾情於畫女性裸體之外，也特別喜歡畫花；花朵一如優雅的女體，都是她繪畫中恆常出現的主題——自然與美。

年輕時本身亦是舞蹈家的張淑美始終未曾忘懷舞蹈，在她不同時期的作品中都可見到舞者的身影，而命名為「舞韻」的畫作

亦有多幅。將翩翩起舞的女體配上柔美嬌豔的花朵使「花香舞影」帶著一點超現實的風格。她曾強調，創作者並非如實再現真實世界的萬般事物，而應是扮演轉換的角色，將所見所感視為材料，經由情感的投入後再反射與轉化為藝術表現。她說：「藝術創作者不在取自然物的寫實，如『攝影』般的全盤入畫，無法將作畫者觀物所得的感情表現出來，在藝術追求創作萬物之美的前提下，畫家的作品在攝取個人投注於萬物感情所反射的藝術表現。」如此，即便是看似寫實的女性裸體，也是張淑美融合了中西文化對女性姿態的理想刻劃後才組合而成。

[左頁上圖]
張淑美，〈天堂鳥〉，1995，
油彩、畫布，53×45.5cm。

[左頁下圖]
張淑美，〈靜謐〉，1991，
油彩、畫布，53×45.5cm。

張淑美，〈馨香豔陽〉，2016，
油彩、畫布，144×176cm。

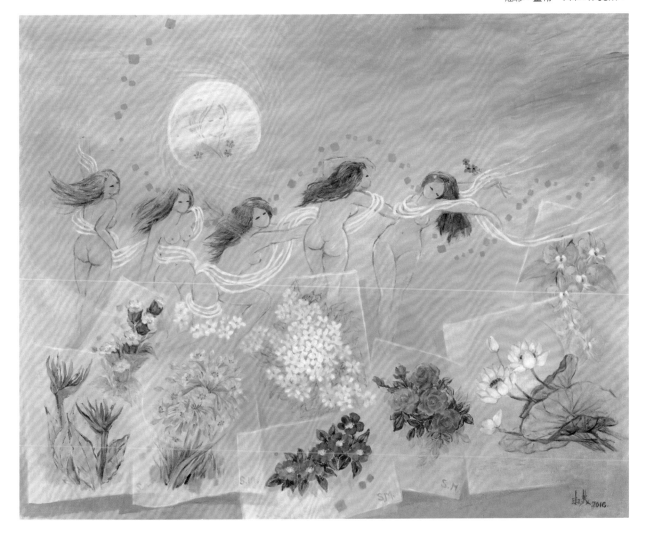

喜愛旅行的張淑美足跡遍布世界各地，有機會觀賞具當地特色的民族舞蹈，創作各國舞者動人的姿態。1978年她遊歷法國後所畫的〈麗都舞影〉，隔年的〈舞韻〉，都是如此創作的成果。尤其1979年的〈舞韻〉描繪一場她所觀賞的精彩男女雙人舞表演。當她開始提筆作畫時，想起在現場男舞者所穿的舞衣非常平庸單調，違背了她對美的事物要求，於是乾脆就讓這筆下的男舞者穿上小丑的衣服，可見張淑美對美的追求毫不妥協，而畫畫對她來說更是主觀詮釋，而非拘泥於寫實再現。她曾如此闡述她對藝術的理念：

藝術的表現以美為標竿，真正的價值存在於人的心靈深處。藝術是人類將隱藏於內的情感與觀念，經思考、想像、選擇、分辨、組合，藉萬物創造比現世所有的形象實體更充實完美之形與色的結合體。它蘊藏著無窮的思想、理念、感情、人格和性格等，是

[左圖]
張淑美留影於大英博物館。

[右圖]
1987年，張淑美留影於畢卡索美術館。

張淑美，〈麗都舞影〉，
1978，油彩、畫布，
60.5×72.5cm。

比自然更完美動人的。（採自張淑美，《美的追尋》）

　　如上述，對外物是否合宜的考量和取捨，不但是情感喜好，而且也是造形因素。1984年以峇里島為背景的〈獻舞〉、〈峇里花之祭〉，是在當地觀賞表演後所作，原本依實景在畫中應該添上石頭門，但為舞蹈線條的美的趣味而放棄石頭門；1995年為數不少的舞蹈畫作相繼繪成，包括：〈南國舞〉（P.150）、〈印度舞〉（P.151）、〈邊疆鼓舞〉（P.152）、〈南疆舞〉、〈藏舞〉、〈新疆舞〉、〈花舞〉、〈天女散花〉等等，張淑美以簡化花朵改以色塊的造形，使畫面大多帶著抽象元素。

張淑美，〈南國舞〉，1995，油彩、畫布，35×27cm。

張淑美，〈印度舞〉，1995，油彩、畫布，35×27cm。

張淑美，〈邊疆鼓舞〉，
1995，油彩、畫布，
60.5×72.5cm。

創「璞玉畫室」·點亮一盞心燈

　　自十八歲由省北師藝術師範科畢業後任教中山國小起，張淑美畢生獻身藝術教育不遺餘力。2003年，六十五歲的她從國立臺中教育大學屆齡退休，美術學系裡雖然從此不常見到溫和慈靄的張淑美教授，但卻有另一群人，生命反倒因此而得以豐富、溫暖，甚至人生可以翻轉——他們是臺中的口足畫家。二十多年來，張淑美教導身障人士作畫，幫助他們朝向能自立生活的口足畫家。

　　張淑美回憶起最初教學時她還未退休，因為有感於看見身障者行動

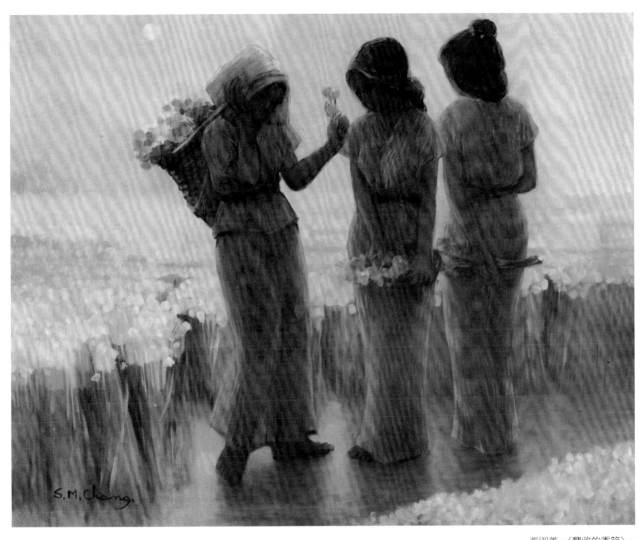

張淑美,〈豐收的季節〉,
1992,油彩、畫布,
80×100cm。

不便,謀生困難,便想教他們繪畫,讓他們靠一技之長在經濟上可以自
立,且能從中獲致成就感。學員們有的四肢殘障,有的頸椎受傷,都只
能以嘴代手,以口銜筆的方式作畫;然而,一般規格的畫筆長度太短,
張淑美設法將筷子纏繞筆上,學員再以臼齒咬緊筷子來駕馭畫筆。學員
們意志力堅定,有好幾位學員因長期靠臼齒奮力咬住畫筆而致牙齒受損
就醫,卻仍然努力不懈。

這些學員從完全不會畫畫,到能畫出美麗圖畫,正是張淑美作為
成功藝術教育家的最佳例證。其教學處處透露出她的細膩心思與慷慨個
性:她從一開始就選擇教導學員們畫油畫,原因是油畫具備可塗改的特

張淑美（左1）與她指導的口足畫家於畫展現場揮毫時合影。

張淑美指導口足畫家的身影。

性，可使身障的學員較易駕馭。張淑美且自購硬殼的速寫簿，好讓學員們可架在餐桌上練習，買自來水毛筆讓學員練習速寫。學員起初在畫室內練習靜物寫生，熟練之後也到戶外如孔廟、美術館等地畫街景。張淑美的學生林淑勤，本身也是美術教師，自告奮勇擔任老師培育口足畫家的助教。善縫紉的她效法老師的愛心，用帆布幫每一位學員都縫製了一個可以掛在輪椅上的畫具袋，讓學員們方便使用畫具。在張淑美的耐心

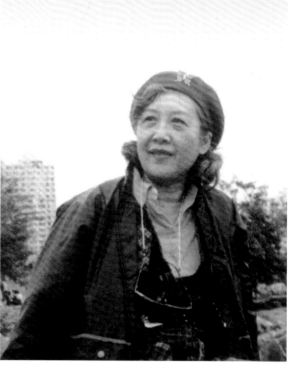

指導下，這群口足畫家展現了繪畫潛力，且還在臺中市立文化中心舉辦了畫展。

　　學員們陸陸續續通過「國際口足畫會」的認證考試，這意味著他們開始有固定的收入。國內的長庚醫院曾委託他們每月畫一幅畫，並付他們一萬五千元的生活費。而總部位於瑞士的口足畫會每月會付給學員約兩萬五千元臺幣的生活津貼，讓學員每年寄兩幅作品到瑞士的口足畫會總部。而學員的作品若經評選勝出被印成卡片或月曆時，會再額外支付稿費。在此制度下學員都很認真作畫。

　　如此這般，近二十年來張淑美除個人創作外，協助口足畫家，當這些身障人士的志工天使。她將畫室命名為「璞玉畫室」，意指學員雖然身體有障礙，卻都是潛力無窮的美玉。跟她習畫的身障學員從完全不會畫畫到考取國際口足畫家證照，不但找回生命的意義，且有傲人的自力更生能力。年過八旬的張淑美，至今依然點亮這盞美麗心燈，照亮燈光所照得到的地方。

張淑美生平年表

1938	· 一歲。生於臺灣臺北市，為長女，下有五位妹妹，一位弟弟。父親張基隆，籍貫雲林縣斗六鎮，任職臺北市工務局，為技正；母親吳英吟，為家管。
1945	· 八歲。就讀蓬萊國民學校（今臺北市大同區蓬萊國民小學）。自小酷愛繪畫和舞蹈，就讀三年級至六年級期間，隨李淑芬習芭蕾舞。
1951	· 十四歲。考入臺灣省立臺北第一女子中學（今臺北市立第一女子高級中學）初中部，受曾旅居西班牙的張元弘啟蒙繪畫。
1954	· 十七歲。畢業於臺灣省立臺北第一女子中學初中部。考入臺灣省立臺北師範學校（今國立臺北教育大學）藝術師範科，受業於周瑛、宋友梅、黃啟龍等。
1956	· 十九歲。水彩作品〈水果〉獲全國女青年美展西畫類第二名。
1957	· 二十歲。畢業於臺灣省立臺北師範學校藝術師範科。
	· 水彩作品〈靜物〉獲全國女青年美展西畫第三名。
	· 任教臺北市中山國民學校（今臺北市中山區中山國民小學）。服務三年期間指導繪畫、舞蹈；帶領之團體舞獲邀於省運動會時演出。
1959	· 二十二歲。作品〈自畫像〉獲全省美展油畫類優秀作品獎。
1960	· 二十三歲。作品〈習作〉獲全省教員美展油畫類第三名。
	· 保送臺灣省立師範大學藝術系（簡稱師大藝術系，今國立臺灣師範大學美術學系），受業於黃君璧、林玉山、孫多慈、廖繼春、袁樞真、吳詠鄉、孫雲生、闕明德、虞君質等。
1961	· 二十四歲。作品〈上帝的創造〉獲師大師生美展版畫類第一名。
	· 參加國立歷史博物館舉辦之美術節特展。
1962	· 二十五歲。作品〈自刻像〉獲師大師生美展版畫類第一名。
	· 獲師大師生美展水彩類佳作獎。
1963	· 二十六歲。作品〈暖室〉獲師大師生美展油畫類第一名。
	· 作品〈女〉獲師大師生美展雕塑類第一名。
1964	· 二十七歲。作品〈盼〉獲臺北國際婦女會藍帶獎。
	· 畢業於臺灣省立師範大學藝術系。畢業製作油畫〈裸女〉、彩墨〈山地之花〉、水彩〈風景〉。
	· 任教臺灣省立臺中師範專科學校（簡稱臺中師專，今國立臺中教育大學），與林之助、呂佛庭、鄭善禧、沈國慶、張俊聲、陳蘭玉、張錫卿、吳秋波、簡嘉助、黃惠貞為同事。
	· 應邀參加「中部美術協會」。
	· 全省教員美展水彩優選獎，作品〈郊外〉。
	· 與吳新盈結婚，定居臺中市。
1965	· 二十八歲。獲全省教員美展油畫類優選獎。
	· 與鄭善禧、王爾昌、梁奕焚等人於臺中市成立「大地畫會」。
	· 長女吳雅珍出生。
1966	· 二十九歲。作品〈室內〉獲全省教員美展油畫類優選獎。
1967	· 三十歲。作品〈兔群〉獲全省教員美展水彩類優選獎。
	· 次女吳雅玲出生。
1968	· 三十一歲。作品〈花之頌〉獲「祝壽美展」第一名。
	· 作品〈人體──坐〉獲全省教員美展雕塑類第三名。
	· 作品〈人體──聚〉獲全省教員美展油畫類優選獎。

1969	・ 三十二歲。獲全國文藝金環獎油畫第一名 。
	・ 作品〈花〉獲「祝壽美展」第二名。
	・ 作品〈假日〉獲臺灣省全省美術展覽會（簡稱全省美展）油畫類優選獎。
	・ 作品〈思〉獲全省教員美展雕塑類第一名。
	・ 獲全省教員美展油畫類優選獎。
1970	・ 三十三歲。獲忠愛美展金環獎油畫類第一名。
	・ 獲全國文藝金環獎油畫類第一名。
	・ 獲全省教員美展雕塑類第二名。
	・ 獲全省教員美展油畫類優選獎。
	・ 獲全省美展油畫類優選獎。
	・ 於臺中師專舉辦油畫邀請個展。
	・ 與李克全等人於臺中市成立「人體畫會」。
	・ 於臺灣省立臺中圖書館（今合作金庫商業銀行臺中分行）人體畫聯展，林之助應邀前往參觀。第二屆聯展時邀顏水龍參加展出於臺北哥德畫廊。
	・ 長子吳俊輝出生。
1971	・ 三十四歲。作品〈花語〉獲全國文藝金環獎油畫類第三名。
1972	・ 三十五歲。作品〈淡水〉獲全國文藝金環獎油畫類佳作獎。
	・ 出版以高中生為對象的教育著作《美術性向測驗乙類》。
	・ 參加謝文昌、陳其茂、王榮武、黃朝湖等人發起之「臺中市藝術家俱樂部」畫會。
1973	・ 三十六歲。出版以大學生為對象的教育著作《美術性向測驗甲類》。
	・ 獲第1屆自強文藝獎章（中興文藝獎章前身）油畫類。
	・ 作品〈金蘋果的故事〉獲中部美展顧問獎。
1975	・ 三十八歲。獲邀於臺灣省立臺中圖書館舉辦油畫個展，時任省長謝東閔曾親自蒞臨觀賞。
	・ 出版《張淑美畫集》。
1976	・ 三十九歲。應荷蘭海牙兒童美術會邀請吳隆榮領隊、陳慶熇等人旅歐一個月。
	・ 應邀參加臺灣省立臺中圖書館舉辦之女畫家聯展。
1977	・ 四十歲。應邀以水墨人體畫，與陳其茂的版畫、鄭善禧的水墨畫、紀宗仁的蠟染於臺中美國新聞處接力舉辦系列個展。
1978	・ 四十一歲。於阿波羅畫廊舉辦油畫、水墨人體畫展。
1980	・ 四十三歲。獲邀於臺中遠東百貨公司舉辦油畫個展。
	・ 獲第3屆中興文藝獎章油畫類。
	・ 與中部美術協會會員應邀於臺北春之藝廊展出。
	・ 作品〈悔〉獲全省公教美展油畫專業組第一名。
1981	・ 四十四歲。作品〈畫室（三）〉獲全省公教美展油畫專業組第一名。
	・ 作品〈裸女〉獲臺北市美展優選。
	・ 受邀於臺中翠華堂畫廊舉辦油畫、水彩、粉彩個展。
	・ 出版《現代兒童美術教育之探討》。

1982	· 四十五歲。作品〈飄夢錄〉獲全省公教美展油畫專業組第一名。
	· 出版《現代兒童美術教育思潮導論》。
	· 油畫小品個展於財團法人英才文教基金會全球藝術中心（臺中）。
	· 於臺灣省立彰化社會教育館（今國立彰化生活美學館）舉辦油畫個展。
1983	· 四十六歲。作品〈玫瑰願〉獲全省公教美展油畫專業組第二名。
	· 出版《幼兒工作科教學研究》。
1984	· 四十七歲。獲全省公教美展油畫專業組永久免審查獎。
	· 與袁樞真、羅芳、鄭善禧等遊印度及峇里島。
	· 受邀於臺中網球俱樂部舉辦油畫個展。
	· 作品〈月光曲〉參展全國大專教授聯展。
1985	· 四十八歲。出版《早期幼兒繪畫指導問題》。
	· 作品〈生之旅〉應邀參加「千人美展」。
1986	· 四十九歲。獲日本IFA國際美展金牌獎。
1987	· 五十歲。於臺灣省立臺中高級護理助產職業學校（今國立臺中科技大學中護健康學院）圖書館設計大屏風透雕〈生命的光輝〉，由謝棟樑製作。
	· 製作大浮雕〈師院之光〉於臺灣省立臺中師範學院（前身為臺中師專）中正樓玄關。
1988	· 五十一歲。出版《論國小美勞科欣賞教學》。
1989	· 五十二歲。出版《啟發幼兒創造力》。
1990	· 五十三歲。獲教育部頒大學暨獨立學院教學特優教師獎。
1991	· 五十四歲。出版《幼兒工作科教學之探討》。
	· 出版《幼兒工作科教材教法》。
1992	· 五十五歲。獲日本IFA國際美展兵庫日華親善協會獎。
	· 受邀於臺灣省立美術館（今國立臺灣美術館）舉辦油畫·水墨·雕塑·陶畫個展。
	· 出版油畫專輯——《藍色的回憶》，臺灣省立美術館發行。
	· 出版《美的追尋》。
1995	· 五十八歲。獲中華民國畫學會金爵獎油畫類獎項。
	· 獲國立臺北師範學院（前身為臺灣省立臺北師範學校，今國立臺北教育大學）第1屆傑出校友。
	· 臺中市文化局出版張淑美油畫專輯——《花香舞影》。
	· 於臺中市立文化中心（今臺中市政府文化局大墩文化中心）舉辦油畫個展。
1996	· 五十九歲。擔任國立臺中師範學院美勞教育學系（臺中教育大學美術學系前身）系主任，迄1997年7月。
2000	· 六十三歲。獲臺中市政府教學特優教師獎。
	· 獲教育部頒發資深優良教師獎。
	· 受邀於國立中興大學舉辦油畫個展，並舉行人物速寫活動。
	· 於無心山禪修道美研所舉辦水墨·油畫·水彩·雕塑·陶畫個展。
2001	· 六十四歲。舉辦線畫研究個展（國立臺中師範學院教授休假研究成果）。
	· 應邀參加於臺中市立文化中心大墩藝廊舉辦之「臺灣省公教人員書畫展覽——永久免審查藝術家作品回顧展」。
	· 擔任中部美術協會理事長至2006年。
2003	· 六十六歲。出版《感性與理性的對話》、《美的追尋》。
	· 自國立臺中師範學院退休。

2005	・六十八歲。成立璞玉畫室，指導口足畫家。
2006	・六十九歲。出席「無私的愛——馬白水教授作品捐贈國美館」。馬白水夫人謝端霞捐贈55件作品包括水彩、彩墨及版畫作品，創作年代從1950年至2000年。
2007	・七十歲。與馬白水遺孀謝端霞出席馬白水教授作品捐贈暨展覽展於遼寧省瀋陽博物館。
2011	・七十四歲。獲邀參加海峽兩岸女性藝術家邀請展、建國百歲百畫邀請展。
2016	・七十九歲。「驀然回首——夢八十」油畫小品回顧展於財團法人英才文教基金會・全球藝術中心舉辦。
2017	・八十歲。「心靈美一甲子——張淑美創作八十回顧展」於臺中市港區藝術中心舉辦。
	・參加臺陽美術協會「八十臺陽再創高峰」特展，獲贈「畫藝乾坤」金雞紀念座。
2019	・八十二歲。財團法人英才文教基金會全球藝術中心舉辦「學藝永恆」張淑美教授水彩、水墨回顧展。
2021	・八十四歲。《家庭美術館——美術家傳記叢書——醇美・裸真・張淑美》出版。

▌參考資料

・王哲雄，〈維納斯、羅蘭桑和我——解析張淑美的繪畫寰宇〉，《張淑美油畫專集》，臺中：國立臺灣美術館，1992，頁 8-9。
・王慧綺，〈猶原是欲開花——畫家二舅張義雄〉，《人間福報》，網址：〈https://www.merit-times.com/NewsPage.aspx?unid=446291〉（2021.4.29 瀏覽）。
・余威璇，〈林絲緞的平面媒體再現與解構（1961-1975）〉，臺北：世新大學性別研究所碩士論文，2015。
・何政廣，〈張淑美：作品內容傾訴心聲〉，《大華晚報》，（1969.2.10），版 3。
・徐元民，〈三軍球場的歷史圖像：臺灣瘋迷籃球的第一現場研究成果報告（精簡版）〉，《國立體育大學機構典藏》，網址：〈https://ir.ntsu.edu.tw/retrieve/2195/952413H179001.pdf〉（2021.4.29 瀏覽）。
・徐瑋瑩，〈舞，在日落之際：日治到戰後初期臺灣舞蹈藝術拓荒者的境遇與突破〉，臺中：東海大學社會學系博士論文，2014。
・孫淳美，〈「地方色彩」作為一種異國情調：藤島武二眼中的臺灣〉，《財團法人陳澄波文化基金會》，網址：〈https://chenchengpo.dcam.wzu.edu.tw/showNews.php?aid=194〉（2021.4.29 瀏覽）。
・許綺玲，〈張義雄，一位臺畫家在巴黎——流浪生涯的最後階段〉，《臺灣美術知識庫》，網址：〈https://twfineartsarchive.ntmofa.gov.tw/QuarterlyFile/S0010300.pdf〉（2021.4.29 瀏覽）。
・莊明中，《蛻變進行式——形塑中師新美學》，臺中：國立臺中師範學院，2003。
・莊明中，〈感性與理性的對話——「張淑美、簡嘉助對照展」之策畫〉，《藝術家》337（2003.6），頁 510-511。
・陳景容，〈從東京到巴黎：記我的老師張義雄先生二三事〉，《寂靜與哀愁》，臺北：三民出版社，2003，頁 122-126。
・陳景容，〈懷念敬愛的袁樞真老師〉，《寂靜與哀愁》，臺北：三民出版社，2003，頁 127-142。
・國際口足畫藝協會編著，《口足畫家生命映像》，臺北：國際口足畫藝協會 2011。
・張淑美，《美的追尋》，臺中：藝術家俱樂部，1992。
・張淑美，《驀然回首夢八十：小品回顧展》，臺中：吳俊輝，2016。
・張淑美，《學亦永恆：張淑美 82 回顧展——水與墨和彩的交織》，臺中：吳俊輝，2019。
・張淑美，〈女性美感的發現——女畫家聯展〉，《藝術家》336（2003.5），頁 554-555。
・盛鎧、曾長生、許綺玲、白適銘、黃小燕著，林明賢主編，《日常風情張義雄繪畫藝術學術研討會論文集》，臺中：國立臺灣美術館，2014。
・郭懿萱，〈移動的審查員——藤島武二與殖民地美術展覽會〉，《漫遊藝術史》，網址：〈https://arthistorystrolls.com/2020/08/06/〉（2021.4.29 瀏覽）。
・匿名，〈臺灣土風舞一甲子——歷史簡述〉，《青蛙的窩》，網址：〈http://blog.udn.com/franklhin01/109811883〉（2021.4.29 瀏覽）。
・游淑婷，〈裸體、藝術與社會：以人體模特兒林絲緞為研究線索〉，臺北：臺北市立師範學院視覺藝術研究所碩士論文，2003。
・須文宏，〈土風舞 2〉，《文化部臺灣大百科全書》，網址：〈http://nrch.culture.tw/twpedia.aspx?id=6880〉（2021.4.29 瀏覽）。
・趙郁玲，〈主編序〉《臺灣舞蹈研究》14（2019.12），頁 iii。
・蔣嘯琴，〈李淑芬〉，《國家教育研究院雙語詞彙、學術名詞暨辭書資訊網》，網址：〈https://terms.naer.edu.tw/detail/3677386/〉（2021.4.29 瀏覽）。
・劉以恩，〈藝術家教師張淑美的教育實踐研究〉，臺中：國立臺中教育大學美術學系碩士在職專班論文，2016。
・顏娟英編著，《臺灣近代美術大事年表 1895-1945》，臺北：雄獅美術，1998。
・賴傳鑑，《埋在沙漠裡的青春》，臺北：藝術家出版社，2002。
・蕭仁徵、廖新田、蕭瓊瑞、邱琳婷等著，《畫是想出來的、想是畫出來的：蕭仁徵傳記暨檔案彙編》，臺北：國立歷史博物館，2021。
・蕭瓊瑞，〈在鄉土漂泊：張義雄的流離與歸屬〉，《流離與歸屬：二戰後港臺文學與其他》，臺北：國立臺灣大學出版中心，頁 417-442。
・謝里法，《我所看到的上一代》，臺北：望春風文化，1999。
・臺中市文化局，《感性與理性的對話：張淑美簡嘉助對照展》，臺中：臺中市文化局，2003。

▌感謝：本書承蒙張淑美教授授權圖版使用及提供相關資料，感謝吳雅珍女士、吳俊輝先生，以及國立臺灣師範大學、國立臺中教育大學、藝術家出版社、阿波羅畫廊提供資料及圖片，特此致謝。

家庭美術館／美術家傳記叢書

醇美・裸真・張淑美
楊永源／著

發 行 人	梁永斐
出 版 者	國立臺灣美術館
地　　址	403 臺中市西區五權西路一段 2 號
電　　話	（04）2372-3552
網　　址	www.ntmofa.gov.tw
策　　劃	蔡昭儀、何政廣
審查委員	黃冬富、謝世英、吳超然、李思賢、廖新田、陳貺怡
	潘　播、高千惠、石瑞仁、廖仁義、謝東山、莊明中
	林保堯、蕭瓊瑞
執　　行	林振莖
編輯製作	藝術家出版社
	臺北市金山南路（藝術家路）二段 165 號 6 樓
	電話：（02）2388-6715・2388-6716
	傳真：（02）2396-5708
編輯顧問	謝里法、黃光男、林柏亭
總 編 輯	何政廣
編務總監	王庭玫
數位後製總監	陳奕愷
數位藝術製作	林芸瞳、陳柏升
文圖編採	王郁棋、史千容、周亞澄、李學佳、蔣嘉惠
美術編輯	吳心如、王孝嫄、張娟如、廖婉君、郭秀佩、柯美麗
行銷總監	黃淑瑛
行政經理	陳慧蘭
企劃專員	朱惠慈
總 經 銷	時報文化出版企業股份有限公司
	桃園市龜山區萬壽路二段 351 號
電　　話	（02）2306-6842
製版印刷	欣佑彩色製版印刷股份有限公司
裝　　訂	聿成裝訂股份有限公司
初　　版	2021 年 11 月
定　　價	新臺幣 600 元

統一編號 GPN 1011001297
ISBN 978-986-532-393-6

國家圖書館出版品預行編目資料

醇美・裸真・張淑美／楊永源 著
-- 初版 -- 臺中市：國立臺灣美術館，2021.11
160面：19×26公分（家庭美術館.美術家傳記叢書）

ISBN　978-986-532-393-6　　（平裝）

1.張淑美　2.畫家　3.臺灣傳記

940.9933　　　　　　　　　　110014777